老年大学实用教程

零基础
学古筝
入门与提高

刘佳佳 编著

化学工业出版社

·北京·

图书在版编目(CIP)数据

零基础学古筝入门与提高 / 刘佳佳编著. -- 北京 ：
化学工业出版社，2024．7．--（老年大学实用教程）.
ISBN 978-7-122-45823-0

Ⅰ．J632.32

中国国家版本馆CIP数据核字第2024P061S9号

责任编辑：李　辉　　　　　　　　　　　封面设计：宁静静
责任校对：田睿涵　　　　　　　　　　　装帧设计：盟诺文化

出版发行：化学工业出版社（北京市东城区青年湖南街13号　邮政编码100011）
印　　装：大厂聚鑫印刷有限责任公司
880mm×1230mm　1/16　印张12¾　字数200千字　2024年7月北京第1版第1次印刷

购书咨询：010-64518888　　　　　　　售后服务：010-64518899
网　　址：http://www.cip.com.cn
凡购买本书，如有缺损质量问题，本社销售中心负责调换。

定　　价：49.80元

前　言

老年大学是我国教育事业和老龄事业的重要组成部分。发展老年教育，是积极应对人口老龄化、实现教育现代化、建设学习型社会的重要举措，是满足老年人多样化学习需求、提升老年人生活品质、促进社会和谐的必然要求。

本着"增长知识、丰富生活、陶冶情操、促进健康、服务社会"的宗旨，提升老年人的获得感、幸福感和安全感，满足老年人提高精神文化质量、生命质量和继续教育的需求，我们根据全国多所老年大学的课程设计及老年人的学习特点，组织在老年大学任教多年的教师们集体编写了"老年大学实用教程"丛书。

古筝是一种具有优美音色和丰富表现力的弹拨乐器，它早在两千五百多年前的秦代就盛行于陕西一带。在后来漫长的历史长河中，古筝从一种竹制的五弦乐器，逐渐发展到木质音箱十八弦、二十一弦、二十三弦等，筝弦也由丝弦改为钢丝弦，尼龙缠弦，这样，古筝的音域和表现力就更加宽广和丰富了，从而得到了广大音乐爱好者的青睐。

本书是专为零起步的中老年古筝爱好者编写的教程，是作者多年来教学实践的总结，根据中老年人学习与使用特点量身编写。全书共分29课，分为入门篇与提高篇两个部分，从乐器结构讲起，分别介绍了与乐器相关的乐理知识、基本指法、练习方法和乐曲。书中特别用图片讲解演奏技法及容易

出错的地方，并附有专业教学视频，能让读者充分掌握每种指法的准确奏法，便于读者自学。在课程之后，作者精选了古筝必不可少的传统乐曲和弹奏起来十分动听的流行歌曲，让读者能够演奏出更多美妙的音乐。

本书不但适于作老年大学的古筝教材，还可当作中老年古筝爱好者的自学用书。

由于作者的水平有限，教材中难免会出现疏漏和介绍不到位的情况，恳请读者批评指正。

编者

目　录

入门篇

提高篇

入门篇

第一课
古筝基础

一、古筝的历史

"筝"一词最早的记载见于司马迁编写的《史记》，李斯在《谏逐客书》中曰"夫击瓮叩缶弹筝搏髀，而歌呼呜呜快耳者，真秦之声也"。距今已有两千多年的历史。因筝最早在秦地流行，故历史上又有秦筝之称。

据汉《风俗通》所引古音乐文献《礼·乐记》的佚文，说是"五弦筑身也"，一般认为筝是由早期的五弦发展为汉代十二弦，进而为隋唐十三弦筝，明代增至十四五弦，到近代出现了十六弦乃至现代的二十一至二十六弦筝。

早期筝的表演形式主要是用于抚筝和歌，后逐步发展为六七种丝竹乐器相奏，歌手击节唱和的形式。

在东晋、南北朝继相和乐而起的清商乐中，筝更广泛地用来演奏吴歌和荆楚西曲。古筝艺术是不断在吸收着民间音乐的营养而获得旺盛的生命力的。到了隋朝，十三弦在雅乐中的地位已完全确立。唐筝丰富的宫调形式和宏大的曲子结构，堪称传统筝乐的顶峰。明代筝制已增至十四五弦，音域有

了进一步的扩大，由于复古思想影响，筝被看作俗乐，乐人地位低下。弹筝人仅靠口授心传，又无力刻筝谱，致使前代不少筝乐传统日渐消亡，古曲目及多种定弦的形式，大都未能流传下来。

筝从我国西北地区逐渐流传到全国各地，并与当地戏曲、说唱和民间音乐相融汇，形成了各种具有浓郁地方风格的流派。现今中国古筝的各个流派主要有：山东筝派、河南筝派、陕西筝派、浙江筝派、潮州筝派、客家筝派。

二、古筝的结构

古筝是一种多弦多柱的弹拨乐器。它的外形近似于长箱形，中间稍微突起，底板呈平面或近似于平面。在木制箱体的面板上设古筝弦。在每条弦下面安置码子，码子可以左右移动，用来调整音高和音质。古筝主要由面板、底板、边板、琴首、琴尾、岳山、琴码、琴钉、出音孔和琴弦等部分组成。共鸣体由面板、底板和两个古筝边板组成。在共鸣体内有音桥，呈拱形，它除了共鸣效果的需要外，还起着支撑的作用。古筝的优劣取决于各部分材料的质地及制作工艺的高低。

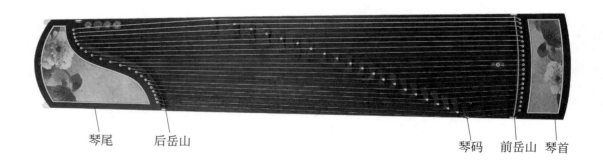

琴尾　　后岳山　　　　　　　　　　　　　　琴码　前岳山　琴首

三、义甲的挑选及戴法

古筝弹奏一般要求双手戴义甲，可以让声音清脆悦耳，音量较大。

1. 义甲的挑选

古筝的义甲有多种，挑选时首先要注意其厚度，过薄的义甲会使音色变薄或者变劈；其次要看义甲的光泽度；最后是弧度要适中。

2. 义甲的戴法

义甲一般用胶布缠在手上。胶布放在义甲的三分之二处，义甲放在指肚上，胶布缠绕时应覆盖住自己指甲的一半。大指应用有弯度的义甲。若选用的义甲有平凸两面，则要将凸的一面朝外放置。

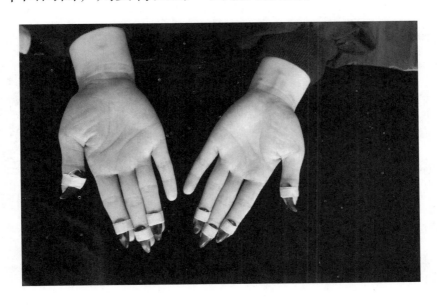

四、弹奏姿势

身体离琴一拳远，对准第一个筝码，坐在琴凳的三分之一或者二分之一处，身体自然放松。

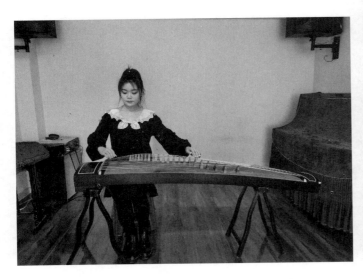

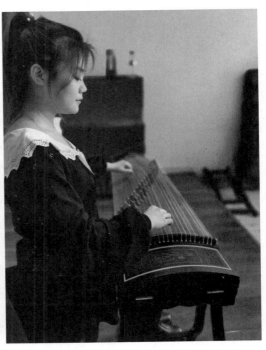

五、常用调的调音

　　将调音器打开，"自动/项目选择"按钮调到想调的调（常用调有D、G、C、F、♭B、A）项，调到这里以后，初级建议调D调弦，用"手动"这一项，按一下"手动"，液晶显示出现左边带弦序号的"1D、2B、3A、4#F、5E"等符号后开始调音。

　　按动"手动"项，当液晶显示为"1D"的时候，调第一根弦，就是最下方的弦。琴码左移和用扳手松琴弦可以把音调低，琴码右移和用扳手紧琴弦可以把音调高，当拨动第一根弦时调音器上的指针对准正中间为止。按照此方法依次调到最上方二十一弦。

　　初学古筝一般都是D调定弦，下面为D调古筝一弦至二十一弦的音阶排列表。

弦	一	二	三	四	五	六	七	八	九	十	十一	十二	十三	十四	十五	十六	十七	十八	十九	二十	二十一
音高	d^3	b^2	a^2	$^{\#}f^2$	e^2	d^2	b^1	a^1	$^{\#}f^1$	e^1	d^1	b	a	$^{\#}f$	e	d	B	A	$^{\#}F$	E	D
简谱	$\overset{\cdot\cdot}{1}$	$\overset{\cdot\cdot}{6}$	$\overset{\cdot\cdot}{5}$	$\overset{\cdot\cdot}{3}$	$\overset{\cdot\cdot}{2}$	$\overset{\cdot}{1}$	$\overset{\cdot}{6}$	$\overset{\cdot}{5}$	$\overset{\cdot}{3}$	$\overset{\cdot}{2}$	1	$\overset{\cdot}{6}$	$\overset{\cdot}{5}$	$\overset{\cdot}{3}$	$\overset{\cdot}{2}$	$\underset{\cdot}{1}$	$\underset{\cdot}{6}$	$\underset{\cdot}{5}$	$\underset{\cdot}{3}$	$\underset{\cdot\cdot}{2}$	$\underset{\cdot\cdot}{1}$

第二课
认识简谱

简谱是一种简易的记谱法，即利用一些数字记号或符号，将音的长短、高低、强弱、顺序记录下来。

一份用简谱记录的谱子，包括调号、拍号、音符和小节、小节线、终止线等最基本的记号或符号。下面我们以英国歌曲《新年好》为例来认识简谱的基本构成。

新 年 好

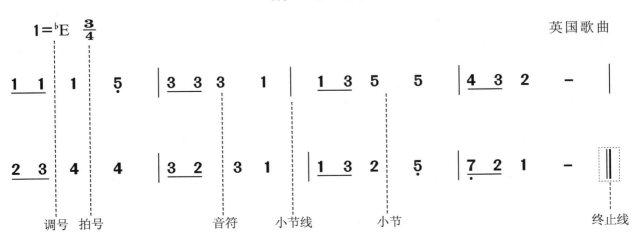

1.调号

调号是用来确定歌曲、乐曲音高的符号。写在简谱的左上方。它表示该用哪个"调"来演唱或者演奏。不同的调用不同的调号标记。

2.拍号

拍号就是节拍记号，用分数的形式来标记，通常写在曲谱的左上角调号之后。读法是先读分母，再读分子，分母表示以几分音符为一拍，分子表示每一个小节有几拍。

拍号的位置还有另一种写法，在乐曲中间需要变换拍子的时候，则需要在变换拍子的那一小节写出新的拍号，直到再次变换拍子。

例：

$1=D$ $\frac{4}{4}$

$$1\ \ 2\ \ 3\ \ 1\ \left|\ 2\ \ 5\ \ 3\ \ 2\ \right|\ \frac{3}{4}\ 5\ \ 2\ \ 1\ \left|\ \frac{4}{4}\ 6\ \ \dot{1}\ \ 6\ \ 5\ \right|\ 3\ \ -\ \ -\ \ -\ \|$$

变换拍子

3.音符

音符是记录音的高低、长短的符号，在简谱中用阿拉伯数字1、2、3、4、5、6、7来表示。音符之间通过一定的节奏、节拍组织起来，便构成了一段有音乐形象的旋律。

4.小节、小节线

音乐按照一定的规律组成的最小的节拍组织就是小节。这个有规律的节拍组织依次循环往复组成了一首乐曲。在两个小节之间的竖线叫小节线。

5.终止线

写在乐曲结束处的右边一条略粗的双小节线叫终止线。

除了以上几种简谱的构成外，还有复纵线、虚小节线等元素，我们会在以后课程中介绍。

第三课
托指弹奏

一、乐理知识

1. 音符、音名、唱名

在记谱法中，用以表示音的高低、长短变化的音乐符号称为音符。简谱中的音符用七个阿拉伯数字表示，1、2、3、4、5、6、7，这七个音符是简谱中的基本音符。

这七个基本音符也有自己的名字，即"音名"，分别读作C、D、E、F、G、A、B。这几个音有对应的"唱名"，分别唱作do、re、mi、fa、sol、la、si。

音名唱名对照表

音名	C	D	E	F	G	A	B
简谱	1	2	3	4	5	6	7
唱名	do	re	mi	fa	sol	la	si

2. 音的高低

在乐音体系里，有很多高低不同的音，1、2、3、4、5、6、7这几个音符也是按照音高由低到高排列的。简谱上的高音点和低音点都是一个圆点，分别写在基本音符的上方和下方，可以让简谱科学地记录下更多高低不同的音。

在简谱中，不加点的七个基本音符叫做中音，在中音上方加一个点的为高音，（i̇、2̇、3̇、4̇、5̇、6̇、7̇），在中音下方加一个点的为低音（1̣、2̣、3̣、4̣、5̣、6̣、7̣），比高音更高的音是倍高音（i̤、2̤、3̤、4̤、5̤、6̤、7̤），比低音更低的音是倍低音（1̤、2̤、3̤、4̤、5̤、6̤、7̤）。

古筝常用D调音符从低到高排列（琴弦从上到下排列）

1̤	2̤	3̤	5̤	6̤	倍低音
1̣	2̣	3̣	5̣	6̣	低音
1	2	3	5	6	中音
i̇	2̇	3̇	5̇	6̇	高音
i̤					倍高音

3. 时值

音的长短即音的时值，是指音持续的相对时间长短。"拍"是表示音时值的单位，一个音持续多长时间，就可以用一个音持续几拍来表示。一拍的时间是相对的，不是固定不变的。如果把一秒当作一拍，那两拍的时值就是两秒。

4. 单纯音符

常见的单纯音符有全音符、二分音符、四分音符、八分音符、十六分音符和三十二分音符等。

全音符是其他音符名称由来的参考音符。在音乐中，把全音符的时值比例作为其他音符命名的依据。如二分音符的时值是全音符的1/2；四分音符的时值是全音符时值的1/4。

四分音符的时值是其他音符时值的参考依据。在音乐中，把四分音符的时值视为一拍，其他音符的时值均以四分音符为参考。

常见音符时值：

全音符	**5** － － －	在四分音符后面加三条线	4拍
二分音符	**5** －	在四分音符后面加一条线	2拍
四分音符	**5**	参考音符，以四分音符为一拍	1拍
八分音符	**5**	在四分音符下方加一条线	1/2拍
十六分音符	**5**	在四分音符下方加两条线	1/4拍
三十二分音符	**5**	在四分音符下方加三条线	1/8拍

音符对比图

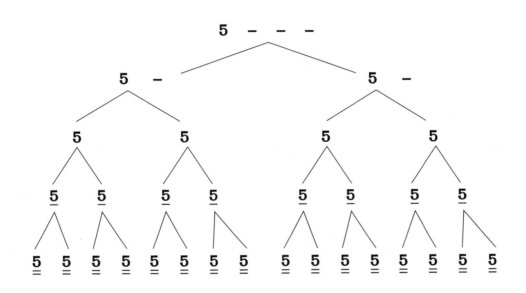

二、基本指法

"托"（符号 ⌐ 或 ⌐），演奏时大指向外拨弦，即向低音的方向拨弦。弹弦时应使大指立起，弹奏方向与筝弦基本上呈垂直90度，不要用指甲把弦往上挑起，也不要用力向下压弦。切忌大指的第一关节和第二关节弯曲向斜上方用力"扣"弦。托的动作，是通过肩、臂、手及义甲自然协调一致地运动。弹奏的手指第一关节保持平直，小关节不要弯曲，以大指的根部为基点，自然用力。这样弹奏出来的声音就会柔中有刚，刚柔兼备。

"托"多用于下行音阶、短距离的弹奏，也常常与其他手指配合弹奏各种旋律。

弹奏基本手型如下图：

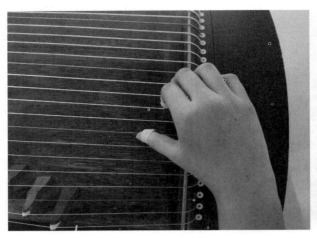
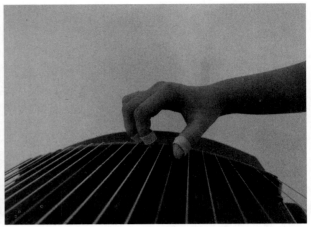

三、练习曲

练 习 曲 一

1=D $\frac{4}{4}$

$$\underline{\dot{1}} \quad \underline{\dot{2}} \quad \underline{\dot{3}} \quad \underline{\dot{5}} \mid \underline{\dot{6}} \quad - \quad \underline{\dot{6}} \quad - \mid \underline{\dot{1}} \quad \underline{\dot{2}} \quad \underline{\dot{3}} \quad \underline{\dot{5}} \mid \underline{\dot{6}} \quad - \quad \underline{\dot{6}} \quad -$$

$$\underline{1} \quad \underline{2} \quad \underline{3} \quad \underline{5} \mid \underline{6} \quad - \quad \underline{6} \quad - \mid \underline{1} \quad \underline{2} \quad \underline{3} \quad \underline{5} \mid \underline{6} \quad - \quad \underline{6} \quad -$$

$$\underline{1} \quad - \quad \underline{1} \quad - \mid 6 \quad 5 \quad 3 \quad 2 \mid 1 \quad - \quad 1 \quad - \mid 6 \quad 5 \quad 3 \quad 2 \mid \underline{\dot{1}} \quad - \quad \underline{\dot{1}} \quad -$$

$$\underline{\dot{6}} \quad \underline{\dot{5}} \quad \underline{\dot{3}} \quad \underline{\dot{2}} \mid \underline{\dot{1}} \quad - \quad \underline{\dot{1}} \quad - \mid \underline{\dot{6}} \quad \underline{\dot{5}} \quad \underline{\dot{3}} \quad \underline{\dot{2}} \mid \underline{\dot{1}} \quad - \quad \underline{\dot{1}} \quad - \mid \underline{\dot{1}} \quad - \quad - \quad - \parallel$$

练 习 曲 二

1=D $\frac{4}{4}$

$$\underline{\dot{1}} \quad \underline{\dot{1}} \quad \underline{\dot{2}} \quad \underline{\dot{2}} \mid \underline{\dot{2}} \quad \underline{\dot{2}} \quad \underline{\dot{3}} \quad \underline{\dot{3}} \mid \underline{\dot{5}} \quad - \quad \underline{\dot{5}} \quad - \mid \underline{\dot{2}} \quad \underline{\dot{2}} \quad \underline{\dot{3}} \quad \underline{\dot{3}} \mid$$

$$\underline{\dot{3}} \quad \underline{\dot{3}} \quad \underline{\dot{5}} \quad \underline{\dot{5}} \mid \underline{\dot{6}} \quad - \quad \underline{\dot{6}} \quad - \mid 1 \quad 1 \quad 2 \quad 2 \mid 2 \quad 2 \quad 3 \quad 3$$

$$5 \quad - \quad 5 \quad - \mid 2 \quad 2 \quad 3 \quad 3 \mid 3 \quad 3 \quad 5 \quad 5 \mid 6 \quad - \quad 6 \quad -$$

$$\underline{\dot{1}} \quad \underline{\dot{1}} \quad \underline{\dot{6}} \quad \underline{\dot{6}} \mid \underline{\dot{6}} \quad \underline{\dot{6}} \quad \underline{\dot{5}} \quad \underline{\dot{5}} \mid 3 \quad - \quad 3 \quad - \mid \underline{\dot{6}} \quad \underline{\dot{6}} \quad \underline{\dot{5}} \quad \underline{\dot{5}} \mid \underline{\dot{5}} \quad \underline{\dot{5}} \quad \underline{\dot{3}} \quad \underline{\dot{3}} \mid$$

$$2 \quad - \quad 2 \quad - \mid 5 \quad 5 \quad 3 \quad 3 \mid 3 \quad 3 \quad 2 \quad 2 \mid \underline{\dot{1}} \quad - \quad \underline{\dot{1}} \quad - \mid \underline{\dot{1}} \quad - \quad - \quad - \parallel$$

练习曲三

1=D 4/4

```
1̣ 3̣ 1̣ 3̣ | 3̣ - 3̣ - | 2̣ 5̣ 2̣ 5̣ | 5̣ - 5̣ - |

3̣ 6̣ 3̣ 6̣ | 6̣ - 6̣ - | 5̣ 1 5̣ 1 | 1 - 1 - | 6̣ 2 6̣ 2 |

2 - 2 - | 1 3 1 3 | 3 - 3 - | 2̇ 5 2̇ 5 | 5 - 5 - |

3 6 3 6 | 6 - 6 - | 5 1̇ 5 1̇ | 1̇ - 1̇ - | 1̇ - - - ‖
```

练习曲四

1= D 4/4

```
5̇ 1̇ 1̇ 1̇ | 5 - 1̇ - | 6 2̇ 2̇ 2̇ | 6 - 2̇ - |

1̇ 3̇ 3̇ 3̇ | 1̇ - 3̇ - | 2̇ 5̇ 5̇ 5̇ | 2̇ - 5̇ - |

3̇ 6̇ 6̇ 6̇ | 3̇ - 6̇ - | 5̇ 1̈ 1̈ 1̈ | 5̇ - 1̈ - |

1̈ 5̇ 5̇ 5̇ | 1̈ - 5̇ - | 6̇ 3̇ 3̇ 3̇ | 6̇ - 3̇ - |

5̇ 2̇ 2̇ 2̇ | 5̇ - 2̇ - | 3̈ 1̈ 1̈ 1̈ | 3̈ - 1̈ - |

2̇ 6 6 6 | 2̇ - 6 - | 1̇ 5 5 5 | 1̇ - - - ‖
```

练 习 曲 五

$1= D$ $\frac{4}{4}$

$\underset{\cdot}{\overline{5}}$ $\underset{\cdot}{\overline{2}}$ $\underset{\cdot}{\overline{5}}$ $\underset{\cdot}{2}$ | $\underset{\cdot}{5}$ — $\underset{\cdot}{2}$ — | $\underset{\cdot}{6}$ $\underset{\cdot}{3}$ $\underset{\cdot}{6}$ $\underset{\cdot}{3}$ | $\underset{\cdot}{6}$ — $\underset{\cdot}{3}$ — |

$\underset{\cdot}{\overline{1}}$ $\underset{\cdot}{\overline{5}}$ $\underset{\cdot}{\overline{1}}$ $\underset{\cdot}{5}$ | $\underset{\cdot}{1}$ — $\underset{\cdot}{5}$ — | $\underset{\cdot}{\overline{2}}$ $\underset{\cdot}{\overline{6}}$ $\underset{\cdot}{2}$ $\underset{\cdot}{6}$ | $\underset{\cdot}{2}$ — $\underset{\cdot}{6}$ — |

$\underset{\cdot}{\overline{3}}$ 1 $\underset{\cdot}{\overline{3}}$ 1 | $\underset{\cdot}{3}$ — 1 — | $\underset{\cdot}{5}$ 2 $\underset{\cdot}{5}$ 2 | $\underset{\cdot}{5}$ — 2 — |

$\underset{\cdot}{\overline{6}}$ $\overline{3}$ $\underset{\cdot}{6}$ 3 | $\underset{\cdot}{6}$ — 3 — | 1 5 1 5 | 1 — 5 — |

2 6 2 6 | 2 — 6 — | $\overline{3}$ $\overline{\dot{1}}$ 3 $\dot{1}$ | 3 — $\dot{1}$ — |

$\dot{1}$ 3 $\dot{1}$ 3 | $\dot{1}$ — 3 — | 6 2 6 2 | 6 — 2 — |

$\overline{5}$ $\overline{1}$ 5 1 | 5 — 1 — | 3 $\underset{\cdot}{6}$ 3 $\underset{\cdot}{6}$ | 3 — $\underset{\cdot}{6}$ — |

2 $\underset{\cdot}{5}$ 2 $\underset{\cdot}{5}$ | 2 — $\underset{\cdot}{5}$ — | $\overline{\dot{1}}$ $\overline{3}$ $\dot{1}$ 3 | $\dot{1}$ — 3 — |

$\underset{\cdot}{6}$ $\underset{\cdot}{2}$ $\underset{\cdot}{6}$ $\underset{\cdot}{2}$ | $\underset{\cdot}{6}$ — $\underset{\cdot}{2}$ — | 5 $\underset{\cdot}{1}$ 5 $\underset{\cdot}{1}$ | 5 — $\underset{\cdot}{1}$ — |

$\underset{\cdot}{\overline{3}}$ $\underset{\cdot}{\overline{6}}$ $\underset{\cdot}{3}$ $\underset{\cdot}{6}$ | $\underset{\cdot}{3}$ — $\underset{\cdot}{6}$ — | $\underset{\cdot}{2}$ — $\underset{\cdot}{2}$ — | $\underset{\cdot}{5}$ — — — ‖

四、乐曲

北 风 吹

1=D 4/4

马 可 张 鲁 曲
刘佳佳 改编

```
6  5  5  2 | 3  2  3  - | 5  3  3  2 | 2  6̣  1  - |

3  5  2  1 | 1  5̣  6̣  - | 6̣  2  -  - | 2  6̣  5̣  - |

6̣  2  -  - | 2  6̣  5̣  - | 3  2  6̣  2 | 5  3  3  1 |

2  1  5  2 | 6̣  1  6̣  5̣ | 1  2  3̇  6 | 1  1  1  1 |

6̣  1  2  1 | 3  2  6̣  1 | 5̣  -  -  - | 5̣  -  -  - ‖
```

卖 报 歌

1=D 4/4

聂 耳 曲
刘佳佳 改编

```
5  5  5  - | 5  5  5  - | 3  5  6  5 | 2  3  5  - |

5  3  5  3 | 1  3  2  - | 3  3  2  - | 6̣  1  2  - |

6  -  6  5 | 3  6  5  - | 5  3  2  3 | 5  -  5  - |

5  3  2  3 | 5  3  2  3 | 6̣  1  2  3 | 1  -  1  - ‖
```

又见炊烟

1=D 4/4

<div align="right">

海沼实 曲
刘佳佳 改编

</div>

第四课

抹指弹奏

一、乐理知识

附点音符

带附点的音符叫做附点音符。附点在简谱中的标记是"·"，写在音符的右边中间位置，如"5·"。

附点的作用是增加前面音符时值的一半，常见的有附点全音符、附点二分音符、附点四分音符、附点八分音符、附点十六分音符等。

常见附点音符时值表

音符名称	简　谱	时　值　计　算	时　值
附点全音符	5 － － － －	5 － － －＋5 －	6 拍
附点二分音符	5 － －	5 －＋5	3 拍
附点四分音符	5 ·	5＋$\underline{5}$	$1\frac{1}{2}$ 拍
附点八分音符	$\underline{5}$ ·	$\underline{5}$＋$\underline{\underline{5}}$	$\frac{3}{4}$ 拍
附点十六分音符	$\underline{\underline{5}}$ ·	$\underline{\underline{5}}$＋$\underline{\underline{\underline{5}}}$	$\frac{3}{8}$ 拍

二、基本指法

"抹"（符号 丶）演奏时食指向里拨弦。弹奏时，食指用力方向要与弦基本保持垂直90度，要用指关节而不是掌关节，这样弹奏出来的声音才会清脆无杂音。

食指"抹"常用于与大指"托"互相配合和交替使用，"抹"与"托"交替弹奏的运指方法有"小勾搭"和"反用小勾搭"两种。在弹奏上行的音阶时，常用食指抹弹。

本课开始运用托、抹两种指法弹奏，弹筝者要注意加强食指弹奏力度，做到食指和大指用力均匀。

抹指弹奏基本手型如下图：

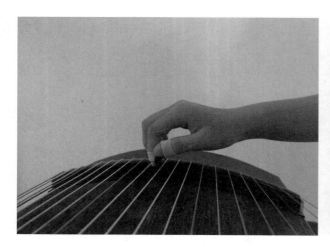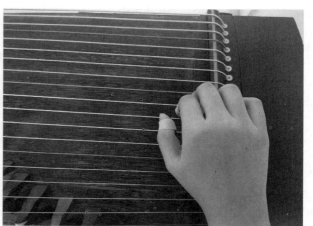

三、练习曲

练 习 曲 一

1=D $\frac{4}{4}$

| i - i - | 6̇ 5 3̇ - | 2̇ - i - | 6 5 3 - |

| 2̇ - i - | 6̣ 5̣ 3̣ - | 2̣ - ị - | 6̣ 5̣ 3̣ - |

| 2̣ - ị - | ị - ị - | ị - - - ‖

练习曲二

1= D $\frac{4}{4}$

| ị 3̣ 3̣ 3̣ | 3̣ - 3̣ - | 2̣ 5̣ 5̣ 5̣ | 2̣ - 5̣ - |

| 3̣ 6̣ 6̣ 6̣ | 3̣ - 6̣ - | 5̣ ị ị ị | 5̣ - ị - |

| 6̣ 2̣ 2̣ 2̣ | 6̣ - 2̣ - | ị 3̣ 3̣ 3̣ | ị - 3̣ - |

| 2̣ 5̣ 5̣ 5̣ | 2̣ - 5̣ - | 3̣ 6̣ 6̣ 6̣ | 3̣ - 6̣ - |

| 5̣ 1 1 1 | 5̣ - 1 - | 6̣ 2 2 2 | 6̣ - 2 - |

| 1 3 3 3 | 1 - 3 - | 2 5 5 5 | 2 - 5 - | 3 6 6 6 |

| 3 - 6 - | 5 i i i | 5 - i - | 6 2̇ 2̇ 2̇ | 6 - 2̇ - |

| i̇ 3̇ 3̇ 3̇ | i̇ - 3̇ - | 2̇ 5̇ 5̇ 5̇ | 5̇ - 5̇ - | 5̇ - - - ‖

练习曲三

1=D $\frac{4}{4}$

1 3 1 3 | 2 5 2 5 | 3 6 3 6 | 5 1 5 1 |

6 2 6 2 | 1 3 1 3 | 2 5 2 5 | 3 6 3 6 |

5 1 5 1 | 6 2 6 2 | 1 3 1 3 | 2 5 2 5 |

3 6 3 6 | 5 1 5 1 | 6 2 6 2 | 1 3 1 3 |

2 5 2 5 | 3 6 3 6 | 1 - 1 - ‖

练习曲四

1= D $\frac{2}{4}$

5 6 5 6 | 1 2 1 2 | 3 5 | 1 2 1 2 | 3 5 3 5 | 6 1 | 3 5 3 5 |

6 1 6 1 | 2 3 | 5 3 5 3 | 2 1 2 1 | 6 5 | 2 1 2 1 | 6 5 6 5 |

3 2 | 6 5 6 5 | 3 2 3 2 | 1 6 | 5 5 | 5 - ‖

练习曲五

1=D 4/4

```
5̣ 5̣ 5̣ 5̣ | 6̣ - 6̣ - | 1 1 1 1 | 2 - 2 - |

3̣ 3̣ 3̣ 3̣ | 5̣ - 5̣ - | 5̣ 5̣ 5̣ 5̣ | 6̣ - 6̣ - |

1 1 1 1 | 2 - 2 - | 3 3 3 3 | 5 - 5 - |

5 5 5 5 | 6 - 6 - | i i i i | 2̇ - 2̇ - |

3̣ 3̣ 3̣ 3̣ | 5̣ - 5̣ - | 6̣ 6̣ 6̣ 6̣ | i - i - | i - - - ‖
```

四、乐曲

拔 萝 卜

河南民歌
刘佳佳 改编

1=D 2/4

```
5̣ 5̣ 1 | 3 2 1 | 5 5 5 5 | 1 2 1 |

5 5 5 5 | 1 2 1 | 5 5 1 | 5 5 1 |

5 5 5 3 2 | 1 2 1 | 5 5 1 | 3 2 1 |

5̇ 5̇ 5̇ 5̇ | i 2̇ i | 5̇ 5̇ 5̇ 5̇ | i 2̇ i |

5̇ 5̇ i | 5̇ 5̇ i | 5̇ 5̇ 5̇ 3̇ 2̇ | i 2̇ i |
```

凤 阳 歌

安徽民歌
刘佳佳 改编

1=D 4/4

第五课
勾指弹奏

一、乐理知识

1. 常用休止符和附点休止符

音乐中除了有音的高低、长短之外，也有音的休止。用来标记音的停顿时值的符号叫做休止符。休止符用"0"标记。

常用休止符表

名　称	记　谱	等时值音符	停顿时值
全休止符	**0　0　0　0**	**1　–　–　–**	**4拍**
二分休止符	**0　0**	**1　–**	**2拍**
四分休止符	**0**	**1**	**1拍**
八分休止符	<u>**0**</u>	<u>**1**</u>	$\frac{1}{2}$拍
十六分休止符	$\underset{\equiv}{\textbf{0}}$	$\underset{\equiv}{\textbf{1}}$	$\frac{1}{4}$拍
三十二分休止符	$\underset{\equiv}{\textbf{0}}$	$\underset{\equiv}{\textbf{1}}$	$\frac{1}{8}$拍

常用附点休止符表

名　　称	记　谱	等时值音符	停顿时值
附点二分休止符	**0　0　0**	1　–　–	3拍
附点四分休止符	**0.**	1.	$1\frac{1}{2}$拍
附点八分休止符	<u>0</u>.	<u>1</u>.	$\frac{3}{4}$拍
附点十六分休止符	0.	1.	$\frac{3}{8}$拍

2. 长休止记号

当需要进行超过两个小节以上的休止时，可以用长休止记号来标记，如"⊦—X—⊣"上方×表示数字，数字表示休止的小节数，如：

<div align="center">

⊦—4—⊣

休止4小节

⊦—8—⊣

休止8小节

</div>

二、基本指法

"勾"（符号⌒）就是用中指从外往里弹。弹奏时注意运指方向与弦呈垂直90度，中指的第一关节也应保持平直，避免把手指弯曲起来用指甲往上勾弦。运指方向与筝面保持平行。经常用于上行音阶，多与"托"互相配合使用。

民间艺人把"勾"和"托"互相配合的弹法称为"勾搭"，在两者互相配合使用时必须注意力度的大小。不宜"勾、托"并重，重勾就应轻托，重托就可轻勾。

勾指弹奏基本手型如下图：

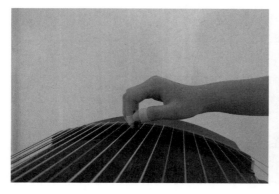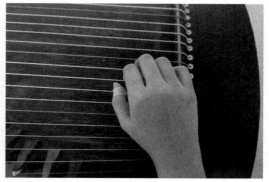

三、练习曲

练习曲一

1=D 4/4

$\overset{\frown}{\underset{.}{1}}$ $\overset{\frown}{\underset{.}{1}}$ $\overset{\frown}{\underset{.}{2}}$ $\overset{\frown}{\underset{.}{2}}$ | $\underset{.}{3}$ $\underset{.}{3}$ $\underset{.}{5}$ $\underset{.}{5}$ | $\underset{.}{5}$ — — — | $\underset{.}{6}$ $\underset{.}{6}$ 1 1 |

$\overset{\frown}{\underset{.}{2}}$ $\overset{\frown}{\underset{.}{2}}$ $\overset{\frown}{\underset{.}{3}}$ $\overset{\frown}{\underset{.}{3}}$ | $\underset{.}{3}$ — — — | $\underset{.}{5}$ $\underset{.}{5}$ $\underset{.}{6}$ $\underset{.}{6}$ | 1 1 2 2 |

$\overset{\frown}{\underset{.}{2}}$ — — — | 3 3 5 5 | 6 6 $\dot{1}$ $\dot{1}$ | $\dot{2}$ — — — |

$\overset{\frown}{\underset{.}{3}}$ $\overset{\frown}{\underset{.}{3}}$ $\overset{\frown}{\underset{.}{5}}$ $\overset{\frown}{\underset{.}{5}}$ | 6 6 $\dot{1}$ $\dot{1}$ | $\dot{1}$ — — — ‖

练习曲二

1=D 4/4

$\overset{\frown}{\underset{.}{1}}$ $\overset{\sqcap}{\underset{.}{1}}$ $\underset{.}{1}$ $\underset{.}{1}$ | $\underset{.}{2}$ $\underset{.}{2}$ $\underset{.}{2}$ $\underset{.}{2}$ | $\underset{.}{3}$ $\underset{.}{3}$ $\underset{.}{3}$ $\underset{.}{3}$ | $\underset{.}{5}$ $\underset{.}{5}$ $\underset{.}{5}$ $\underset{.}{5}$ |

$\overset{\frown}{\underset{.}{6}}$ $\overset{\sqcap}{\underset{.}{6}}$ $\underset{.}{6}$ $\underset{.}{6}$ | $\underset{.}{1}$ $\underset{.}{1}$ $\underset{.}{1}$ $\underset{.}{1}$ | $\underset{.}{2}$ $\underset{.}{2}$ $\underset{.}{2}$ $\underset{.}{2}$ | $\underset{.}{3}$ $\underset{.}{3}$ $\underset{.}{3}$ $\underset{.}{3}$ |

$\overset{\frown}{\underset{.}{5}}$ $\overset{\sqcap}{\underset{.}{5}}$ $\underset{.}{5}$ $\underset{.}{5}$ | $\underset{.}{6}$ $\underset{.}{6}$ $\underset{.}{6}$ $\underset{.}{6}$ | 1 $\dot{1}$ 1 $\dot{1}$ | 2 $\dot{2}$ 2 $\dot{2}$ |

$\overset{\frown}{\dot{3}}$ $\overset{\cdot}{\dot{3}}$ 3 $\dot{3}$ | 5 $\dot{5}$ 5 $\dot{5}$ | 6 $\dot{6}$ 6 $\dot{6}$ | $\overset{\sqcap}{\dot{6}}$ $\overset{\frown}{\dot{6}}$ $\overset{\sqcap}{\dot{6}}$ $\dot{6}$ |

$\overset{\sqcap}{\underset{.}{5}}$ $\overset{\frown}{\underset{.}{5}}$ $\underset{.}{5}$ 5 | $\dot{3}$ 3 3 3 | $\dot{2}$ 2 $\dot{2}$ 2 | $\dot{1}$ 1 1 1 |

$\overset{\sqcap}{\underset{.}{6}}$ $\overset{\frown}{\underset{.}{6}}$ $\underset{.}{6}$ $\underset{.}{6}$ | 5 $\underset{.}{5}$ 5 5 | 3 $\underset{.}{3}$ 3 3 | 2 $\underset{.}{2}$ 2 2 | $\overset{\sqcap}{1}$ $\overset{\frown}{1}$ 1 $\underset{.}{1}$ |

$\underset{.}{6}$ $\overset{\frown}{\underset{.}{6}}$ $\underset{.}{6}$ $\underset{.}{6}$ | $\underset{.}{5}$ $\underset{.}{5}$ $\underset{.}{5}$ $\underset{.}{5}$ | $\underset{.}{3}$ $\underset{.}{3}$ $\underset{.}{3}$ $\underset{.}{3}$ | $\overset{\sqcap}{\underset{.}{2}}$ $\overset{\frown}{\underset{.}{2}}$ $\underset{.}{2}$ $\underset{.}{2}$ | $\underset{.}{1}$ — $\underset{.}{1}$ — ‖

练习曲三

1＝D $\frac{2}{4}$

$$\widehat{\underset{.}{5}}\,\overline{5}\quad\widehat{\underset{.}{5}}\,\overline{5}\,\Big|\,\widehat{\underline{1}}\,\overline{1}\quad\widehat{\underline{1}}\,\overline{1}\,\Big|\,\widehat{\underset{.}{6}}\,\overline{6}\quad\widehat{\underset{.}{6}}\,\overline{6}\,\Big|\,\widehat{\underset{.}{2}}\,\overline{2}\quad\widehat{\underset{.}{2}}\,\overline{2}\,\Big|\,\widehat{\underline{1}}\,\overline{1}\quad\widehat{\underline{1}}\,\overline{1}\,\Big|\,\widehat{\underset{.}{3}}\,\overline{3}\quad\widehat{\underset{.}{3}}\,\overline{3}\,\Big|$$

$$\widehat{\underset{.}{2}}\,\overline{2}\quad\widehat{\underset{.}{2}}\,\overline{2}\,\Big|\,\widehat{\underset{.}{5}}\,\overline{5}\quad\widehat{\underset{.}{5}}\,\overline{5}\,\Big|\,\widehat{\underset{.}{3}}\,\overline{3}\quad\widehat{\underset{.}{3}}\,\overline{3}\,\Big|\,\widehat{\underset{.}{6}}\,\overline{6}\quad\widehat{\underset{.}{6}}\,\overline{6}\,\Big|\,\widehat{\underset{.}{5}}\,\overline{5}\quad\widehat{\underset{.}{5}}\,\overline{5}\,\Big|\,\widehat{1}\,\overline{\dot{1}}\quad\widehat{1}\,\overline{\dot{1}}\,\Big|$$

$$\widehat{\underset{.}{6}}\,\overline{6}\quad\widehat{\underset{.}{6}}\,\overline{6}\,\Big|\,\widehat{2}\,\overline{\dot{2}}\quad\widehat{2}\,\overline{\dot{2}}\,\Big|\,\widehat{1}\,\overline{\dot{1}}\quad\widehat{1}\,\overline{\dot{1}}\,\Big|\,\widehat{3}\,\overline{\dot{3}}\quad\widehat{3}\,\overline{\dot{3}}\,\Big|\,\widehat{2}\,\overline{\dot{2}}\quad\widehat{2}\,\overline{\dot{2}}\,\Big|\,\widehat{\underset{.}{5}}\,\overline{5}\quad\widehat{\underset{.}{5}}\,\overline{5}\,\Big|$$

$$\widehat{\underset{.}{5}}\,\overline{5}\quad\widehat{\underset{.}{5}}\,\overline{5}\,\Big|\,\widehat{\underset{.}{2}}\,\overline{2}\quad\widehat{\underset{.}{2}}\,\overline{2}\,\Big|\,\widehat{3}\,\overline{\dot{3}}\quad\widehat{3}\,\overline{\dot{3}}\,\Big|\,\widehat{1}\,\overline{\dot{1}}\quad\widehat{1}\,\overline{\dot{1}}\,\Big|\,\widehat{2}\,\overline{\dot{2}}\quad\widehat{2}\,\overline{\dot{2}}\,\Big|\,\widehat{\underset{.}{6}}\,\overline{6}\quad\widehat{\underset{.}{6}}\,\overline{6}\,\Big|$$

$$\widehat{1}\,\overline{\dot{1}}\quad\widehat{1}\,\overline{\dot{1}}\,\Big|\,\widehat{\underset{.}{5}}\,\overline{5}\quad\widehat{\underset{.}{5}}\,\overline{5}\,\Big|\,\widehat{6}\,\overline{\dot{6}}\quad\widehat{6}\,\overline{\dot{6}}\,\Big|\,\widehat{\underset{.}{3}}\,\overline{3}\quad\widehat{\underset{.}{3}}\,\overline{3}\,\Big|\,\widehat{\underset{.}{5}}\,\overline{5}\quad\widehat{\underset{.}{5}}\,\overline{5}\,\Big|\,\widehat{\underset{.}{2}}\,\overline{2}\quad\widehat{\underset{.}{2}}\,\overline{2}\,\Big|$$

$$\widehat{\underset{.}{3}}\,\overline{3}\quad\widehat{\underset{.}{3}}\,\overline{3}\,\Big|\,\widehat{\underline{1}}\,\overline{1}\quad\widehat{\underline{1}}\,\overline{1}\,\Big|\,\widehat{\underset{.}{2}}\,\overline{2}\quad\widehat{\underset{.}{2}}\,\overline{2}\,\Big|\,\widehat{\underset{.}{6}}\,\overline{6}\quad\widehat{\underset{.}{6}}\,\overline{6}\,\Big|\,\widehat{\underline{1}}\,\overline{1}\quad\widehat{\underline{1}}\,\overline{1}\,\Big|\,\widehat{\underset{.}{5}}\,\overline{5}\quad\widehat{\underset{.}{5}}\,\overline{5}\,\Big|\,\widehat{\underset{.}{5}}\,\overline{5}\,\|$$

练习曲四

1＝D $\frac{4}{4}$

$$\widehat{\underset{.}{5}\cdot}\,\overline{5}\,\widehat{\underset{.}{5}}\,\overline{5}\,\widehat{\underset{.}{5}\,5}\,\overline{5\,5}\,\widehat{\underset{.}{5}}\,\diagdown\,\overline{\underset{.}{5}}\,\widehat{\underset{.}{5}}\,\overline{5}\,\Big|\,\widehat{1\cdot}\,\overline{1}\,\widehat{1}\,\overline{1}\,\widehat{1\,1}\,\overline{1\,1}\,\widehat{1}\,\overline{1}\,\Big|\,\widehat{\underset{.}{6}\cdot}\,\overline{6}\,\widehat{\underset{.}{6}}\,\overline{6}\,\widehat{\underset{.}{6}\,6}\,\overline{6\,6}\,\widehat{\underset{.}{6}}\,\overline{6}\,\Big|$$

$$\widehat{\underset{.}{2}\cdot}\,\overline{2}\,\widehat{\underset{.}{2}}\,\overline{2}\,\widehat{\underset{.}{2}\,2}\,\overline{2\,2}\,\widehat{\underset{.}{2}}\,\diagdown\,\overline{\underset{.}{2}}\,\widehat{\underset{.}{2}}\,\overline{2}\,\Big|\,\widehat{1\cdot}\,\overline{1}\,\widehat{1}\,\overline{1}\,\widehat{1\,1}\,\overline{1\,1}\,\widehat{1\,1}\,\overline{1\,1}\,\Big|\,\widehat{\underset{.}{3}\cdot}\,\overline{3}\,\widehat{\underset{.}{3}}\,\overline{3}\,\widehat{\underset{.}{3}\,3}\,\overline{3\,3}\,\widehat{\underset{.}{3}\,3}\,\overline{3\,3}\,\Big|$$

$$\widehat{\underset{.}{2}\cdot}\,\overline{2}\,\widehat{\underset{.}{2}}\,\overline{2}\,\widehat{\underset{.}{2}\,2}\,\overline{2\,2}\,\widehat{\underset{.}{2}}\,\diagdown\,\overline{\underset{.}{2}}\,\widehat{\underset{.}{2}}\,\overline{2}\,\Big|\,\widehat{\underset{.}{5}\cdot}\,\overline{5}\,\widehat{\underset{.}{5}}\,\overline{5}\,\widehat{\underset{.}{5}\,5}\,\overline{5\,5}\,\widehat{\underset{.}{5}\,5}\,\overline{5\,5}\,\Big|\,\widehat{\underset{.}{3}\cdot}\,\overline{3}\,\widehat{\underset{.}{3}}\,\overline{3}\,\widehat{\underset{.}{3}\,3}\,\overline{3\,3}\,\widehat{\underset{.}{3}\,3}\,\overline{3\,3}\,\Big|$$

$$\widehat{\underset{.}{6}\cdot}\,\overline{6}\,\widehat{\underset{.}{6}}\,\overline{6}\,\widehat{\underset{.}{6}\,6}\,\overline{6\,6}\,\widehat{\underset{.}{6}}\,\diagdown\,\overline{\underset{.}{6}}\,\widehat{\underset{.}{6}}\,\overline{6}\,\Big|\,\widehat{\underset{.}{5}\cdot}\,\overline{5}\,\widehat{\underset{.}{5}}\,\overline{5}\,\widehat{\underset{.}{5}\,5}\,\overline{5\,5}\,\widehat{\underset{.}{5}\,5}\,\overline{5\,5}\,\Big|\,\widehat{1\cdot}\,\overline{\dot{1}}\,\widehat{\dot{1}}\,\overline{\dot{1}}\,\widehat{\dot{1}\,\dot{1}}\,\overline{\dot{1}\,\dot{1}}\,\widehat{\dot{1}\,\dot{1}}\,\overline{\dot{1}\,\dot{1}}\,\Big|$$

$\stackrel{\frown}{1}\cdot\stackrel{\frown}{\dot{1}}\stackrel{\frown}{1}\stackrel{\frown}{1}\stackrel{\frown}{1}\stackrel{\frown}{1}\stackrel{\frown}{1}\stackrel{\frown}{1}\stackrel{\frown}{1}\stackrel{\frown}{1}$ | $\underset{\cdot}{5}\cdot5\underset{\cdot}{5}5\underset{\cdot}{5}55\underset{\cdot}{5}55$ | $\underset{\cdot}{6}\cdot6\underset{\cdot}{6}6\underset{\cdot}{6}666\underset{\cdot}{6}6$ |

$\underset{\cdot}{3}\cdot3\underset{\cdot}{3}3\underset{\cdot}{3}333\underset{\cdot}{3}3$ | $\underset{\cdot}{5}\cdot5\underset{\cdot}{5}5\underset{\cdot}{5}555\underset{\cdot}{5}5$ | $\underset{\cdot}{2}\cdot2\underset{\cdot}{2}2\underset{\cdot}{2}2222\underset{\cdot}{2}2$ |

$\underset{\cdot}{3}\cdot3\underset{\cdot}{3}3\underset{\cdot}{3}333\underset{\cdot}{3}3$ | $\underset{\cdot}{\dot{1}}\cdot\dot{1}\underset{\cdot}{\dot{1}}\dot{1}\underset{\cdot}{\dot{1}}\dot{1}\dot{1}\dot{1}\underset{\cdot}{\dot{1}}\dot{1}$ | $\stackrel{\frown}{\underset{\cdot}{\dot{1}}}-\stackrel{\sim}{\dot{1}}-$ ‖

练 习 曲 五

$1= D \dfrac{2}{4}$

$\underset{\cdot}{5}\stackrel{\frown}{5}\,5\,\underset{\cdot}{5}$ | $\dot{2}\stackrel{\frown}{\dot{2}}\,\dot{2}\,\dot{2}$ | $\dot{3}\stackrel{\frown}{\dot{3}}\,\dot{3}\,\dot{3}$ | $\dot{1}\stackrel{\frown}{1}\dot{1}\,1$ | $\dot{2}\stackrel{\frown}{\dot{2}}\,\dot{2}\,\dot{2}$ | $6\underset{\cdot}{6}\,6\,\underset{\cdot}{6}$ |

$\dot{1}\stackrel{\frown}{1}\dot{1}\,1$ | $5\stackrel{\frown}{5}\,5\,\underset{\cdot}{5}$ | $6\stackrel{\frown}{6}\,6\,\underset{\cdot}{6}$ | $\underset{\cdot}{3}\stackrel{\frown}{3}\,3\,\underset{\cdot}{3}$ | $5\stackrel{\frown}{5}\,5\,\underset{\cdot}{5}$ | $2\stackrel{\frown}{2}\,2\,2$ |

$\underset{\cdot}{3}\stackrel{\frown}{3}\,3\,\underset{\cdot}{3}$ | $1\stackrel{\frown}{1}\,1\,1$ | $2\stackrel{\frown}{2}\,2\,2$ | $\underset{\cdot}{6}\stackrel{\frown}{6}\,6\,\underset{\cdot}{6}$ | $1\stackrel{\frown}{1}\,1\,1$ | $5\stackrel{\frown}{5}\,5\,5$ |

$\underset{\cdot}{5}\stackrel{\frown}{5}\,5\,\underset{\cdot}{5}$ | $1\stackrel{\frown}{1}\,1\,1$ | $\underset{\cdot}{6}\stackrel{\frown}{6}\,6\,\underset{\cdot}{6}$ | $\underset{\cdot}{2}\stackrel{\frown}{2}\,2\,2$ | $1\stackrel{\frown}{1}\,1\,1$ | $\underset{\cdot}{3}\stackrel{\frown}{3}\,3\,\underset{\cdot}{3}$ |

$\underset{\cdot}{2}\stackrel{\frown}{2}\,2\,\underset{\cdot}{2}$ | $5\stackrel{\frown}{5}\,5\,\underset{\cdot}{5}$ | $\underset{\cdot}{3}\stackrel{\frown}{3}\,3\,\underset{\cdot}{3}$ | $\underset{\cdot}{6}\stackrel{\frown}{6}\,6\,\underset{\cdot}{6}$ | $5\stackrel{\frown}{5}\,5\,\underset{\cdot}{5}$ | $\dot{1}\stackrel{\frown}{1}\dot{1}\,1$ |

$\underset{\cdot}{6}\stackrel{\frown}{6}\,6\,\underset{\cdot}{6}$ | $\dot{2}\stackrel{\frown}{\dot{2}}\,\dot{2}\,\dot{2}$ | $\dot{1}\stackrel{\frown}{1}\dot{1}\,1$ | $\dot{3}\stackrel{\frown}{\dot{3}}\,\dot{3}\,\dot{3}$ | $\dot{2}\stackrel{\frown}{\dot{2}}\,\dot{2}\,\dot{2}$ | $\underset{\cdot}{5}\,5$ ‖

四、乐曲

琴　韵

1＝D　$\frac{4}{4}$

刘佳佳　曲

```
1   1· 1  3·  3  | 2·  2  3  -  | 1  1· 1  3·  3  |
2·  2  1  -  | 5  5 5 3  3  | 5  5 5 3  3  |
2· 2  2 2 2  3  | 1  -  1  -  | 5  5 5 3  3  |
5  5 5 3  3  | 5 5 6 6 1  1  | 1  -  1  -  ‖
```

来　劳　动

1＝D　$\frac{2}{4}$

刘佳佳　曲

```
6 6 6 5 | 6 6 3 3 | 6 6 6 5 | 6 6 3 3 | 6 6 6 5 | 3 3 2 2 | 3 3 |
3 - | 2 2 2 3 | 5 5 | 6 6 5 6 | 5 3 | 3 3 2 3 | 2 1 6 6 |
1 1 1 | 6 6 5 6 | 5 5 3 3 | 3 2 | 2 1 6 5 | 1 1 1 1 | 1 - ‖
```

睡　着　了

1＝D　$\frac{2}{4}$

刘佳佳　曲

```
5 5 3 | 5 5 3 | 5 5 6 6 | 5 5 3 | 2 2 5 5 | 2 2 1 | 2 2 5 5 |
2 2 1 | 5 5 3 3 | 2 2 5 5 | 3 3 5 5 | 3 3 2 2 | 1 1 1 | 1 - ‖
```

嘎达梅林

蒙古族民歌
刘佳佳 改编

1=D $\frac{4}{4}$

小河淌水

云南民歌
尹宜公 曲
刘佳佳 改编

1=D $\frac{4}{4}$ $\frac{3}{4}$

第六课

颤音弹奏

一、乐理知识

1. 节拍、小节

节拍是指音乐中的强拍和弱拍周期性地、有规律地重复进行。在音乐中，用来构成节拍的每一个时间片段，叫做一个单位拍，或称为一个"拍子"、一拍。有重音的单位拍叫做强拍，非重音的单位拍叫做弱拍。

节拍强弱对应符号 ●　　　　　　◐　　　　　　○

　　　　　　　　　强　　　　　次强　　　　　弱

拍子是将某个节拍的单位拍用固定的音符来代表，表示拍子的记号叫做拍号，如：$\frac{2}{4}$，$\frac{3}{4}$，$\frac{4}{4}$ 等。拍号用分数的形式标记，分子表示每小节的拍数，分母表示单位拍。

小节在乐曲中，从一个强拍到下一个强拍之间的部分就是一个小节。

常见节拍的强弱规律关系

常见拍号	含　义	强弱规律
$\frac{2}{4}$	以四分音符为一个单位拍 每小节两拍	**1**　**3**　 ●　○
$\frac{3}{4}$	以四分音符为一个单位拍 每小节三拍	**1**　**3**　**5** ●　○　○
$\frac{4}{4}$	以四分音符为一个单位拍 每小节四拍	**1**　**3**　**5**　**1** ●　○　◐　○
$\frac{3}{8}$	以八分音符为一个单位拍 每小节三拍	**1**　**3**　**5** ●　○　○
$\frac{6}{8}$	以八分音符为一个单位拍 每小节六拍	**1 3 5**　**1 3 5** ●○○　◐○○

2.小节线、复纵线和终止线

小节线是指将小节和小节之间隔开的竖线。小节线一般是实线，但是在某些情况下也可以是虚线，虚小节线常见于散拍子、混合拍子中。

双小节线又叫做复纵线或段落线，表示乐曲中一个乐段的结束。一细一粗的两条竖线叫做终止线，表示乐曲的结束。

图示

小节	小节	小节	小节	小节
实小节线	虚小节线	双小节线		终止线

3.拍子的种类

由于单位拍的数目和强弱规律不同，拍子可以分为不同种类，例如：单拍子、复拍子、混合拍子、变换拍子、交错拍子、散拍子、一拍子等。

二、基本指法

"颤音"（符号为〜〜〜）是让音更加优美动听的一种奏法，使琴弦微微振动，发出如水波一样有规律的荡漾。

"颤音"是左手的一种指法，当右手弹奏之后，在琴码左侧离琴码约18厘米，用左手食、中、无名指三手指并齐弯曲呈弧形，轻贴在所弹的弦上，并上下起伏地振动琴弦，使弹奏出来的音产生有规律的水波效果。

初学者在演奏"颤音"时要防止过于紧张向下按压琴弦，结果使声音升高。要手臂松弛，腕部放松，力量使用恰当，经过小臂有规律的动作，把力量传递到指尖上，要使琴弦的振动富有弹性。

颤音多用于在右手大指托指弹奏的琴弦上，所以一般都是跟着右手的大指走动，但也不是每托一弦都加颤音。在乐谱中有些颤音符号经常被省略，仅在特别需要强调的颤音或重颤音上面才标明符号。还要注意颤动的时间必须充分，不宜过短，如果时间过短，会使声音缺乏连贯性。

颤音弹奏基本手型如下图：

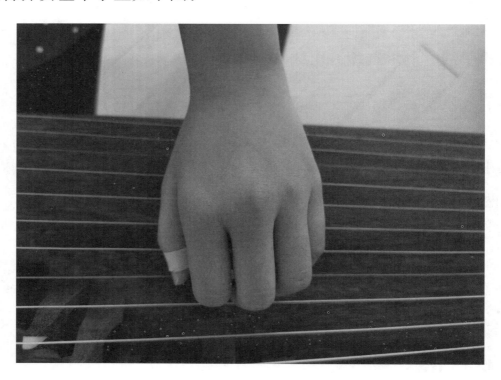

三、练习曲

练 习 曲 一

1=D 4/4

```
5  -  3  -  │ 5  -  6  -  │ 6  -  5  -  │ 6  -  i  -  │

1  -  6  -  │ i  -  2  -  │ 2  -  1  -  │ 2  -  3  -  │

3  -  2  -  │ 3  -  5  -  │ 5  -  3  -  │ 5  -  6  -  │

6  -  5  -  │ 6  -  i  -  │ i  -  i  -  │ i  -  -  -  ‖
```

练 习 曲 二

1=D 4/4

```
5  5  5  5  │ 5  -  5  -  │ i  i  i  i  │ i  -  1  -  │

6  6  6  6  │ 6  -  6  -  │ 2  2  2  2  │ 2  -  2  -  │

i  i  i  i  │ i  -  1  -  │ 3  3  3  3  │ 3  -  3  -  │

2  2  2  2  │ 2  -  2  -  │ 5  5  5  5  │ 5  -  5  -  │

3  3  3  3  │ 3  -  3  -  │ 6  6  6  6  │ 6  -  6  -  │

5  5  5  5  │ 5  -  5  -  │ i  i  i  i  │ i  -  i  -  │ 6  6  6  6  │

6  -  6  -  │ 2  2  2  2  │ 2  -  2  -  │ 1  i  i  i  │ 1  -  i  -  │

3  3  3  3  │ 3  -  3  -  │ 5  5  5  5  │ 5  -  5  -  │ 5  -  -  -  ‖
```

练习曲 三

1=D 4/4

四、乐曲

小 星

1=D 2/4

刘佳佳 曲

东 方 红

焕 之 曲
刘佳佳 改编

1=D 2/4

花 手 绢

刘佳佳 曲

1=D 2/4

盼 红 军

四川民歌
刘佳佳 改编

1=D $\frac{2}{4}$

第七课
勾、托、抹，颤音
综合练习

一、乐理知识

1. 击拍方法

击拍时可以用手画"↘↗"的方式来击拍，一下一上为一拍，↘表示前半拍，↗表示后半拍，两拍就用手画两个"↘↗↘↗"，依此类推。要注意前半拍和后半拍要分得均匀，每个拍子的速度要准确。熟悉节奏的时候，需要手打拍子与口说节奏一起进行。

2. 节奏型

具有典型意义的节奏叫做节奏型。

节奏型的构成有三大要素：停顿、音强和音长。三大要素的不同组合就形成了节奏特点各异的节奏型。

常用的8种节奏型

X X Da Da	四分节奏 一般在速度较快的舞曲、 雄壮的歌曲、 民谣或抒情的3/4拍歌曲中出现较多
X X X X Da Da Da Da	八分节奏 是一种平稳节奏， 将一拍分为两份， 感觉舒缓、 平和
3 3 X X X X X X Da Da Da Da Da Da	三连音节奏 是一种典型的节奏变化， 乐曲进行时， 突然的三连音将给人节奏 "错位"、 不稳定的感觉
X X X X X X X X Da Da Da Da Da Da Da Da	十六分节奏 是一种平稳节奏， 将一拍分成四份， 或舒缓， 或急促
X. X X. X Da Da Da Da	附点节奏 属于中性节奏型， 一般与其他节奏结合使用
X X X Da Da Da	切分节奏 打破平稳的节奏律动， 使重音后移， 形成一种不稳定感
X X X X X X Da Da Da Da Da Da	前八后十六节奏 属于激进型节奏， 有明快的律动感
X X X X X X Da Da Da Da Da Da	前十六后八节奏 和前八后十六有相同的属性

二、基本指法

本课开始运用托、抹、勾三种指法弹奏。初学者容易三个手指的力量使用不平均，往往大指、中指力量较大，弹奏出来的声音较强，而食指的力量较小，弹出来的声音减弱。本课练习要注意做到三个手指的用力均等，使弹奏出来的声音平衡。

三、练习曲

练习曲一

1=D　4/4

$\overset{\frown}{\underset{\cdot}{5}}$　$\underset{\cdot}{5}$　$\underset{\cdot}{2}$　$\underset{\cdot}{5}$　|　$\underset{\cdot}{6}$　6　3　6　|　$\overset{\cdot}{1}$　1　$\underset{\cdot}{5}$　1　|　$\dot{2}$　2　$\underset{\cdot}{6}$　2　|

$\overset{\frown}{\underset{\cdot}{3}}$　$\underset{\cdot}{3}$　1　3　|　$\underset{\cdot}{5}$　5　2　5　|　$\underset{\cdot}{6}$　6　3　6　|　1　$\dot{1}$　5　$\dot{1}$　|

$\overset{\frown}{2}$　$\dot{2}$　6　$\dot{2}$　|　3　$\dot{3}$　$\dot{1}$　$\dot{3}$　|　5　$\dot{5}$　$\dot{2}$　5　|　5　$\dot{5}$　$\dot{2}$　$\dot{5}$　|

$\overset{\frown}{3}$　$\dot{3}$　$\dot{1}$　$\dot{3}$　|　2　$\dot{2}$　$\underset{\cdot}{6}$　$\dot{2}$　|　1　$\dot{1}$　5　$\dot{1}$　|　$\underset{\cdot}{6}$　6　3　6　|

$\overset{\frown}{\underset{\cdot}{5}}$　$\underset{\cdot}{5}$　$\underset{\cdot}{2}$　$\underset{\cdot}{5}$　|　$\underset{\cdot}{3}$　3　1　3　|　$\dot{2}$　2　$\underset{\cdot}{6}$　2　|　$\overset{\cdot}{1}$　1　$\underset{\cdot}{5}$　1　|

$\overset{\frown}{\underset{\cdot}{6}}$　$\underset{\cdot}{6}$　$\underset{\cdot}{3}$　$\underset{\cdot}{6}$　|　$\underset{\cdot}{5}$　$\underset{\cdot}{5}$　$\underset{\cdot}{2}$　$\underset{\cdot}{5}$　|　$\underset{\cdot}{5}$　$\underset{\cdot}{5}$　‖

练习曲二

1=D　4/4

$\underset{\cdot}{6}\underset{\cdot}{1}$　$\underset{\cdot}{6}\underset{\cdot}{1}$　$\underset{\cdot}{5}$　$\underset{\cdot}{5}$　|　$1\,2$　$1\,2$　$6\,\underset{\cdot}{6}$　$\underset{\cdot}{6}$　|　$2\,3$　$2\,3$　$\overset{\cdot}{1}$　1　|　$3\,5$　$3\,5$　$\dot{2}$　2　|

$5\,6$　$5\,6$　$\underset{\cdot}{3}$　3　|　$\underset{\cdot}{6}\underset{\cdot}{1}$　$\underset{\cdot}{6}\underset{\cdot}{1}$　$\underset{\cdot}{5}$　5　|　$\dot{1}\,2$　$\dot{1}\,2$　$\underset{\cdot}{6}$　6　|　$2\,3$　$2\,3$　1　$\dot{1}$　|

$\dot{3}\,\dot{5}$　$\dot{3}\,\dot{5}$　2　2　|　$5\,6$　$5\,6$　3　3　|　$5\,6$　$5\,6$　3　3　|　$3\,5$　$3\,5$　2　2　|

$2\,3$　$2\,3$　1　$\dot{1}$　|　$\dot{1}\,2$　$\dot{1}\,2$　$\underset{\cdot}{6}$　6　|　$\underset{\cdot}{6}\underset{\cdot}{1}$　$\underset{\cdot}{6}\underset{\cdot}{1}$　$\underset{\cdot}{5}$　5　|　$5\,6$　$5\,6$　3　3　|

$3\,5$　$3\,5$　2　2　|　$2\,3$　$2\,3$　1　1　|　$1\,2$　$1\,2$　$\underset{\cdot}{6}$　6　|　$\underset{\cdot}{6}\underset{\cdot}{1}$　$\underset{\cdot}{6}\underset{\cdot}{1}$　$\underset{\cdot}{5}$　5　|　$\underset{\cdot}{5}$　-　5　-　‖

练习曲三

1=D 2/4

$$
\underset{\cdot\cdot\cdot\cdot}{5\ 5\ 5\ 5}\ \underset{\cdot\cdot\cdot\cdot}{5\ 5\ 5\ 5}\ |\ \underset{\cdot\cdot\cdot\cdot}{6\ 6\ 6\ 6}\ \underset{\cdot\cdot\cdot\cdot}{6\ 6\ 6\ 6}\ |\ \underset{\cdot\cdot\cdot\cdot}{1\ 1\ 1\ 1}\ \underset{\cdot\cdot\cdot\cdot}{1\ 1\ 1\ 1}\ |\ \underset{\cdot\cdot\cdot\cdot}{2\ 2\ 2\ 2}\ \underset{\cdot\cdot\cdot\cdot}{2\ 2\ 2\ 2}\ |
$$

$$
\underset{\cdot}{3\ 3\ 3\ 3}\ \underset{\cdot}{3\ 3\ 3\ 3}\ |\ \underset{\cdot}{5\ 5\ 5\ 5}\ \underset{\cdot}{5\ 5\ 5\ 5}\ |\ \underset{\cdot}{6\ 6\ 6\ 6}\ \underset{\cdot}{6\ 6\ 6\ 6}\ |\ 1\ 1\ 1\ 1\ 1\ 1\ 1\ 1\ |
$$

$$
\underset{\cdot}{2\ 2\ 2\ 2}\ \underset{\cdot}{2\ 2\ 2\ 2}\ |\ \underset{\cdot}{3\ 3\ 3\ 3}\ \underset{\cdot}{3\ 3\ 3\ 3}\ |\ 5\ 5\ 5\ 5\ 5\ 5\ 5\ 5\ |\ 5\ 5\ 5\ 5\ 5\ 5\ 5\ 5\ |
$$

$$
\underset{\cdot}{3\ 3\ 3\ 3}\ \underset{\cdot}{3\ 3\ 3\ 3}\ |\ \underset{\cdot}{2\ 2\ 2\ 2}\ \underset{\cdot}{2\ 2\ 2\ 2}\ |\ 1\ 1\ 1\ 1\ 1\ 1\ 1\ 1\ |\ \underset{\cdot}{6\ 6\ 6\ 6}\ \underset{\cdot}{6\ 6\ 6\ 6}\ |
$$

$$
\underset{\cdot}{5\ 5\ 5\ 5}\ \underset{\cdot}{5\ 5\ 5\ 5}\ |\ \underset{\cdot}{3\ 3\ 3\ 3}\ \underset{\cdot}{3\ 3\ 3\ 3}\ |\ \underset{\cdot}{2\ 2\ 2\ 2}\ \underset{\cdot}{2\ 2\ 2\ 2}\ |\ \underset{\cdot}{1\ 1\ 1\ 1}\ \underset{\cdot}{1\ 1\ 1\ 1}\ |
$$

$$
\underset{\cdot\cdot}{6\ 6\ 6\ 6}\ \underset{\cdot\cdot}{6\ 6\ 6\ 6}\ |\ \underset{\cdot\cdot}{5\ 5\ 5\ 5}\ \underset{\cdot\cdot}{5\ 5\ 5\ 5}\ |\ \underset{\cdot\cdot}{5}\qquad\underset{\cdot\cdot}{5}\ \|
$$

四、乐曲

彩 云 之 南

何沐阳 曲
刘佳佳 改编

1=D 4/4

$$
0\quad 0\quad 0\ \underset{\smile}{1}\ \underset{\smile}{2}\ 5\ |\ \underset{\cdot}{3}\quad 3\quad 0\ \underset{\smile}{6}\ \underset{\smile}{6}\ 5\ |\ \underset{\smile}{2}\ 3.\quad 0\ 3\ \underset{\smile}{6}\ \underset{\cdot}{2}\ |
$$

$$
\underset{\cdot}{2}\quad 2\quad 0\ \underset{\cdot}{5}\ \underset{\smile}{6}\ \underset{\smile}{2}\ |\ 2\quad -\quad 0\ \underset{\smile}{2}\ \underset{\smile}{3}\ 2\ |\ 5\quad -\quad 0\ 3\ \underset{\smile}{5}\ \underset{\smile}{3}\ |
$$

$$
6.\quad \underset{\smile}{6}\ \underset{\smile}{5}\ 3\quad 3\ \underset{\smile}{6}\ \underset{\smile}{6}\ |\ \underset{\cdot}{2}\ 2.\quad 0\ \underset{\cdot}{5}\ \underset{\smile}{6}\ \underset{\smile}{1}\ |\ 1\quad -\quad 0\ \underset{\smile}{1}\ \underset{\smile}{2}\ 5\ |
$$

茉 莉 花

江苏民歌
刘佳佳 改编

1=D 2/4

八月桂花遍地开

大别山地区革命民歌
刘佳佳 改编

1=D 2/4

第八课
大撮弹奏

一、乐理知识

1.连音符

一个音符的时值按照二等分原则均分，形成的音符叫基本音符，如二分音符二等分成四个四分音符。但如果一个音符的时值不是二等分，而是平均分成三份、五份、六份就形成了特殊的音值划分，俗称连音符。连音符的记号写法是用弧线加数字，写在音符上方。

常见的连音符有三连音、五连音、六连音、七连音和二连音、四连音等。

常用连音时值图解

名称	时值图解
三连音 将基本音符均分为三部分来代替两部分	
五连音、六连音、七连音 将本来可以均分为四部分的基本音符平均分成五份、六份、七份	
二连音、四连音 是附点音符形成的连音符，是将附点音符的三部分均分为两部分和四部分	

2. 切分音

切分音是一个特殊的音符，这个音符处于弱拍或弱位上，因为延续到强拍或强位上而变为强音。如：5 <u>5 5</u>中间的5就是切分音。

常见的切分音：

一个小节或者单位拍内的切分音，一般用一个比它前后音符时值长的音符来记，有时也可以用延音线将两个相同时值的音符连起来。

用时值较长的音符记谱，┆┄┆圈住的都是切分音。

<u>5</u> <u>5.</u>　　　<u>5</u> <u>5.</u>

<u>5</u> <u>5</u> <u>5</u>　　　<u>5</u> <u>5</u> <u>5</u>

用延音线将两个相同时值的音符连起来记谱。

　　跨小节或跨单位拍的切分音，一般用连线跨过小节线将两个相同时值的音符连接起来。

二、基本指法

　　"大撮"（符号⌒）是在相距八度的两根弦上，大指用托，中指用勾，在两根弦上同时相对拨弦，食指和无名指应自然弯曲以免碰弦，两指必须同时触弦，不可有先后差别，切忌大、中二指弯曲而向上"扣弦"。大撮在筝曲中广泛使用，有时演奏单个的八度和音，有时演奏连续出现的八度和音。撮主要用于八度和音的演奏，偶尔也用于五度、六度、七度和音的演奏，经常使用在旋律的强拍、强音上。

　　大撮的基本手型如下图：

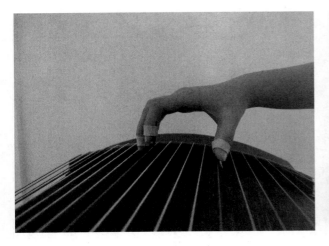
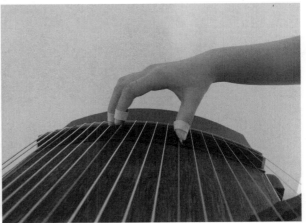

三、练习曲

练 习 曲 一

练 习 曲 二

练习曲三

练习曲四

1= D 2/4

四、乐曲

冬 天 到

1= D 3/4

花 非 花

黄 自 曲
刘佳佳 改编

1=D 4/4

打靶归来

王永泉 曲
刘佳佳 改编

1=D 2/4

大地飞歌

徐沛东　曲
刘佳佳　改编

第九课

小撮弹奏

一、乐理知识

1. 调

在音乐作品中都会有一个起核心作用的中心音，这个中心音叫做主音。调就是指主音以及在主音引导下的一群音的音高位置。例如我们日常所说的某种曲子是D调，就是指这首歌的音高是以基本调（C调）里的re音的音高为主音（do）来发展的。

2. 调号

在音乐中，调号是用来表示主音高度的一种符号，如D调标记为1=D，调号标记在乐谱第一行谱的左上方，后面写乐谱拍号。如：

小　星　星

1=D $\frac{4}{4}$

| 1　1　5　5 | 6　6　5　－ | 4　4　3　3 | 2　2　1　－ |

| 5　5　4　4 | 3　3　2　－ | 5　5　4　4 | 3　3　2　－ ‖

3. 古筝的转调

古筝通常以D调五声音阶排列，初学者一开始接触的调就是D调。在掌握古筝基本演奏技术和熟悉D调弦位后，还必须学习其他调的弦位和弹奏其他调的乐曲。

把D调音阶中的"3"音升高半个音，便转成了G调的"1"。四个八度的3音全都升高半个音（琴码向右移动），转成G调音阶，每个音的唱名也随之不同于D调的弦位排列。

把G调音阶中的"3"音升高半个音，便转成了C调的"1"。四个八度的3音全都升高半个音（琴码向右移动），转成C调音阶，每个音的唱名也随之不同于G调的弦位排列。

把C调音阶中的"3"音升高半个音，便转成了F调的"1"。四个八度的3音全都升高半个音（琴码向右移动），转成F调音阶，每个音的唱名也随之不同于C调的弦位排列。

把F调音阶中的"3"音升高半个音，便转成了♭B调的"1"。四个八度的3音全都升高半个音（琴码向右移动），转成♭B调音阶，每个音的唱名也随之不同于F调的弦位排列。

把D调音阶中的"1"音降低半个音，便转成了A调的"3"。五个八度的1音全都降低半个音（琴码向左移动），转成A调音阶，每个音唱名也随之不同于D调的弦位排列。

古筝常用调位转换表

调	1	2	3	4	5	6	7	8	9	10	11	12	13	14	15	16	17	18	19	20	21
A	$^\flat d^3$	b^2	a^2	$^\sharp f^2$	e^2	$^\flat d^2$	b^1	a^1	$^\sharp f^1$	e^1	$^\flat d^1$	b	a	$^\sharp f$	e	$^\flat d$	B	A	$^\sharp F$	E	$^\flat D$
D	d^3	b^2	a^2	$^\sharp f^2$	e^2	d^2	b^1	a^1	$^\sharp f^1$	e^1	d^1	b	a	$^\sharp f$	e	d	B	A	$^\sharp F$	E	D
G	d^3	b^2	a^2	g^2	e^2	d^2	b^1	a^1	g^1	e^1	d^1	b	a	g	e	d	B	A	G	E	D
C	d^3	c^2	a^2	g^2	e^2	d^2	c^1	a^1	g^1	e^1	d^1	c	a	g	e	d	C	A	G	E	D
F	d^3	c^2	a^2	g^2	f^2	d^2	c^1	a^1	g^1	f^1	d^1	c	a	g	f	d	C	A	G	F	D
bB	d^3	c^2	$^\flat b^2$	g^2	f^2	d^2	c^1	$^\flat b^1$	g^1	f^1	d^1	c	$^\flat b$	g	f	d	C	$^\flat B$	G	F	D

二、基本指法

　　"小撮"（符号﹁）是大指用托，食指用抹，两种指法在两根弦上必须同时相对拨弦。中指和无名指应自然弯曲以免碰弦，使音同时发出。小撮主要用于演奏三度、四度和音，有时也用于演奏二度、五度和音。

　　小撮弹奏基本手型如下图：

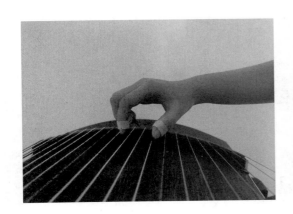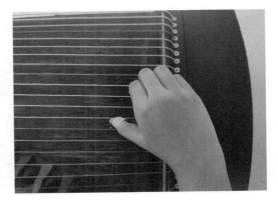

三、练习曲

练 习 曲 一

1=D　$\dfrac{4}{4}$

练 习 曲 二

练习曲三

练习曲四

四、乐曲

叮 叮 咚

1= D $\frac{2}{4}$

刘佳佳 曲

太 阳 花

1=D $\frac{2}{4}$

刘佳佳 曲

弯弯的月亮

李海鹰 曲
刘佳佳 改编

闹 雪 灯

刘佳佳 曲

第十课

劈指弹奏

一、乐理知识

反复记号

反复记号是为了避免在记谱时重复过多的小节或者段落而采取的一种省略方法。常用反复记号有段落反复记号、D. C.记号、D. S.记号、不同结尾反复记号等。

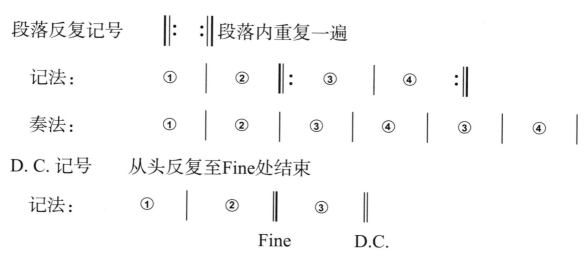

二、基本指法

"劈"（符号为⌐或⌐）是大指往里弹奏的一种指法。弹奏时同大指"托"一样，以掌关节运动为主，注意指间小关节要平直不可凹陷，弹奏时大指要稍向里倾斜，弹奏出来的声音就会清晰明亮。

"劈"的指法为了方便运指，往往与"托"连用。乐曲中，当两个以上的相同音排列在一起时，常常使用这种指法。在"托""劈"连用时，要

注意弹奏的力度相等，强弱均匀，不可"托"时力度大，"劈"时力度小。

劈指弹奏基本手型如下图：

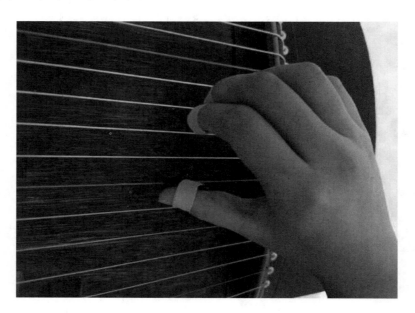

三、练习曲

练 习 曲 一

1=D $\frac{2}{4}$

$\underset{.}{1}$ $\dot{1}$ $\dot{1}$ $\dot{1}$ | $\underset{.}{2}$ 2 2 2 | $\underset{.}{3}$ 3 3 3 | $\underset{.}{5}$ 5 5 5 | $\underset{.}{6}$ 6 6 6 |

$\underset{.}{1}$ $\dot{1}$ $\dot{1}$ $\dot{1}$ | $\underset{.}{2}$ 2 2 2 | $\underset{.}{3}$ 3 3 3 | $\underset{.}{5}$ 5 5 5 | $\underset{.}{6}$ 6 6 6 |

$\dot{1}$ $\dot{1}$ $\dot{1}$ $\dot{1}$ | $\dot{2}$ $\dot{2}$ $\dot{2}$ $\dot{2}$ | $\dot{3}$ $\dot{3}$ $\dot{3}$ $\dot{3}$ | $\dot{5}$ $\dot{5}$ $\dot{5}$ $\dot{5}$ | $\dot{6}$ $\dot{6}$ $\dot{6}$ $\dot{6}$ |

$\overset{\dot{1}}{\underset{.}{1}}$ $\overset{\dot{1}}{\underset{.}{1}}$ | $\dot{6}$ $\dot{6}$ $\dot{6}$ $\dot{6}$ | 5 5 5 5 | 3 3 3 3 | 2 2 2 2 |

$\dot{1}$ $\dot{1}$ $\dot{1}$ $\dot{1}$ | 6 6 6 6 | 5 5 5 5 | 3 3 3 3 | 2 2 2 2 | 1 1 1 1 |

$\underset{.}{6}$ 6 6 6 | $\underset{.}{5}$ 5 5 5 | $\underset{.}{3}$ 3 3 3 | $\underset{.}{2}$ 2 2 2 | $\underset{.}{1}$ 1 1 1 | $\overset{\dot{1}}{\underset{.}{1}}$ $\overset{\dot{1}}{\underset{.}{1}}$:|

练习曲二

1=D 4/4

```
⌒      ⌐ ⌐ ⌐ ⌐ ⌐                 ⌐           ⌐
5    5 5 2   5  | 6   6 6 3   6  | 1   1 1 5   1  | 2   2 2 6   2  |
⌒      ⌐ ⌐ ⌐ ⌐ ⌐                 ⌐           ⌐
3    3 3 1   3  | 5   5 5 2   5  | 6   6 6 3   6  | 1   1 1 5   1  |
⌒      ⌐ ⌐ ⌐ ⌐ ⌐                 ⌐           ⌐
2    2 2 6   2  | 3   3 3 1   3  | 5   5 5 2   5  | 3   3 3 1   3  |
⌒      ⌐ ⌐ ⌐ ⌐ ⌐                 ⌐           ⌐
2    2 2 6   2  | 1   1 1 5   1  | 6   6 6 3   6  | 5   5 5 2   5  |
⌒      ⌐ ⌐ ⌐ ⌐ ⌐                 ⌐           ⌐
3    3 3 1   3  | 2   2 2 6   2  | 1   1 1 5   1  | 6   6 6 3   6  | 5  -  5  - ‖
                                                                     5     5
```

练习曲三

1=D 2/4

```
⌒ ⌐ ⌐ ⌐ ⌒ ⌐ ⌐ ⌐
5 5 5 5  5 5 5 5 | 1 1 1 1  1 1 1 1 | 6 6 6 6  6 6 6 6 | 2 2 2 2  2 2 2 2 |
⌒ ⌐ ⌐ ⌐
1 1 1 1  1 1 1 1 | 3 3 3 3  3 3 3 3 | 2 2 2 2  2 2 2 2 | 5 5 5 5  5 5 5 5 |
3 3 3 3  3 3 3 3 | 6 6 6 6  6 6 6 6 | 5 5 5 5  5 5 5 5 | 1 1 1 1  1 1 1 1 |
⌒ ⌐ ⌐ ⌐
6 6 6 6  6 6 6 6 | 2 2 2 2  2 2 2 2 | 1 1 1 1  1 1 1 1 | 3 3 3 3  3 3 3 3 |
2 2 2 2  2 2 2 2 | 5 5 5 5  5 5 5 5 | 2 2 2 2  2 2 2 2 | 3 3 3 3  3 3 3 3 |
1 1 1 1  1 1 1 1 | 2 2 2 2  2 2 2 2 | 6 6 6 6  6 6 6 6 | 1 1 1 1  1 1 1 1 |
5 5 5 5  5 5 5 5 | 6 6 6 6  6 6 6 6 | 3 3 3 3  3 3 3 3 | 1  1 ‖
                                                         1  1
```

练 习 曲 四

1= D 2/4

1 1 1 1 5 1 1 1 | 2 2 2 2 6 2 2 2 | 3 3 3 3 1 3 3 3 | 5 5 5 5 2 5 5 5 | 6 6 6 6 3 6 6 6 |

i i i i 5 i i i | 2 2 2 2 6 2 2 2 | 3 3 3 3 1 3 3 3 | 5 5 5 5 2 5 5 5 | 5 5 5 5 2 5 5 5 |

3 3 3 3 1 3 3 3 | 2 2 2 2 6 2 2 2 | i i i i 5 i i i | 6 6 6 6 3 6 6 6 |

5 5 5 5 2 5 5 5 | 3 3 3 3 1 3 3 3 | 2 2 2 2 6 2 2 2 | 1 1 1 1 5 1 1 1 | 1 1 ‖

四、乐曲

号　手

1= D 2/4

6 6 6 6 6 5 | 6 6 6 6 1 i | 3 3 3 3 3 2 | 3 3 3 3 5 5 | 5 5 |

6 6 6 6 5 | 6 6 6 1 i i i | 3 3 3 3 2 | 3 3 3 5 5 5 5 ‖: 1 1 1 1 1 2 |

1 1 1 1 1 2 | 3 3 3 3 2 2 2 2 | 3 3 3 3 3 3 3 3 :‖ 6 6 6 6 6 6 6 6 | 5 5 5 5 6 ‖

槐花几时开

四川民歌
刘佳佳 改编

1=D 2/4

（五线谱/简谱乐谱）

春江花月夜（片段）

1=D 2/4

<div style="text-align:right">

古曲
刘佳佳 改编

</div>

梅 花

1=D 2/4

<div style="text-align:right">

刘佳佳 曲

</div>

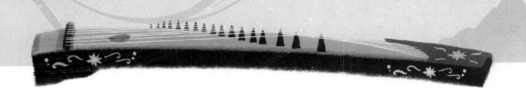

第十一课
连托、连抹弹奏

一、基本指法

"连托"就是连续使用大指托奏的一种指法（符号⌐-----或⌐------）。弹奏音阶下行时可以使用连托的指法。

"连抹"就是连续使用食指抹奏的一种指法（符号╲-----）。弹奏上行音阶时可以使用连抹的指法。

弹奏时注意各个音的时值要均匀，不可忽长忽短，各个音的用力要相等，不可有轻有重，指关节不可凹陷。要使音弹出来清晰、流畅、自如，声音连贯。

二、练习曲

练 习 曲 一

1=D 2/4

右　　　左
3 5 6 1　3 5 6 1 ｜ 5 6 1 2　5 6 1 2 ｜ 6 1 2 3　6 1 2 3 ｜ 1 2 3 5　1 2 3 5 ｜

右　　　左
2 3 5 6　2 3 5 6 ｜ 3 5 6 1　3 5 6 1 ｜ 5 6 1 2　5 6 1 2 ｜ 6 1 2 3　6 1 2 3 ｜

右　　　左
1 2 3 5　1 2 3 5 ｜ 5 3 2 1　5 3 2 1 ｜ 3 2 1 6　3 2 1 6 ｜ 2 1 6 5　2 1 6 5 ｜

右　　　左
1 6 5 3　1 6 5 3 ｜ 6 5 3 2　6 5 3 2 ｜ 5 3 2 1　5 3 2 1 ｜ 3 2 1 6　3 2 1 6 ｜

右　　　　左
2 1 6 5　2 1 6 5 ｜ 1 6 5 3　1 6 5 3 ｜ 1・｜ 1・‖

练 习 曲 二

1=D 2/4

5 6 5 3　2　2 ｜ 3 5 3 2　1　1 ｜ 2 3 2 1 6　6 ｜ 1 2 1 6　5　5 ｜

6 1 6 5　3　3 ｜ 5 6 5 3　2　2 ｜ 3 5 3 2　1　1 ｜ 2 3 2 1 6　6 ｜

1 2 1 6　5　5 ｜ 2 3 2 1　6　6 ｜ 3 5 3 2　1　1 ｜ 5 6 5 3　2　2 ｜

6 1 6 5　3　3 ｜ 1 2 1 6 5　5　5 ｜ 2 3 2 1 6　6 ｜ 3 5 3 2 1　1 ｜ 1　1 ‖

练习曲三

1=D $\frac{2}{4}$

三、乐曲

渔舟唱晚（片段）

1=D $\frac{2}{4}$

北京的金山上

西藏民歌
马 倬 曲
刘佳佳 改编

1=D 2/4

小 白 杨

士 心 曲
刘佳佳 改编

1=D 2/4

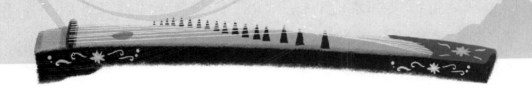

第十二课

上滑音弹奏

一、基本指法

"滑音"是古筝演奏里具有代表性的一种指法，"上滑音"（符号为↗）是滑音的一种，当右手弹完弦后，在距筝码左侧18厘米处，再以左手的食指、中指、无名指用力按弦，把音升高至所需的高度，使音徐徐上滑。

按上滑音的规律，一般是按滑前一根弦，使其升高至后一根弦的音高。例如按滑"1"音弦使其升高至"2"音，按滑"3"音弦使其升高至"5"，按滑"6"音弦使其升高至"i"，以此类推。

"上滑音"的符号记在音符的右上方，在弹奏"2↗"音时，弹奏之后要上滑至"3"音，听起来的效果是"2̂3"。而"3↗"弹后听起来是"3̂5"。

有些滑音是大二度上滑，如"1↗、2↗、5↗"等；有的是小三度上滑，如"3↗、6↗"等。所以，上滑音按弦时，在各个弦位上使用的力量不是相等的，大二度滑音时使用的力量要小于小三度滑音时的力量。

弹奏上滑音时的注意事项：

（1）左手的按音必须在右手弹奏之后，跟颤音一样，不可以两手同时触弦。音符时值长，两只手触弦的先后间隔时间就长，音符时值短，两只手触弦的间隔时间就短。例如"$\underset{=}{12}$"时值为半拍，两只手触弦的间隔就要短一点，弹奏"1♪"时值为一拍，触弦的间隔时间就要长一些。

（2）音高要足够，不要出现"1、2、5"等弦位上的上滑音偏高，而"3、6"弦位上的音偏低的情况。

（3）滑音的时值要足够。不要还没有等音符的时值完成就先把左手抬起，使音缺乏连续性和不应有的下滑音。当声音按到高度后，左手停止不动，等音符时值完成后再把左手抬起。

上滑音弹奏手型如下图：

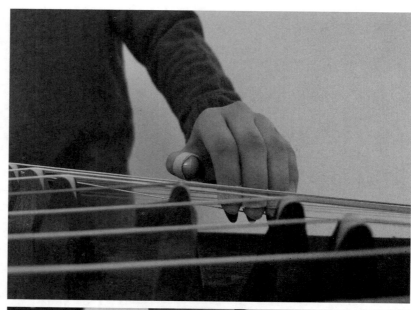

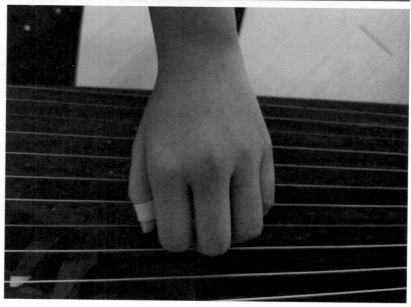

二、练习曲

练习曲一

1=D $\frac{4}{4}$

练习曲二

1=D $\frac{4}{4}$

练习曲三

$1=D$ $\frac{4}{4}$

三、乐曲

小 拜 年

刘佳佳 曲

1= D $\frac{3}{4}$

同唱一首歌

刘佳佳 曲

1= D $\frac{3}{4}$

绣 荷 包

云南民歌
刘佳佳 改编

1=D $\frac{4}{4}$

洪湖水浪打浪

张敬安　欧阳谦叔　曲
刘佳佳　改编

$1=D$ $\frac{4}{4}$

采蘑菇的小姑娘

谷建芬　曲
刘佳佳　改编

$1=D$ $\frac{4}{4}$

第十三课
"4" 和 "7" 的弹奏

一、基本指法

古筝在弦位上没有 "4" 和 "7"，在乐曲中出现时，要依靠左手在筝码左侧的18厘米处按压 "3" 音弦和 "6" 音弦获得。

弹奏时的注意事项：

（1）左手先按琴弦，右手后弹奏。按琴弦时一定要按稳，手不要晃动，不要改变按弦的音高。

（2）弹奏 "4" "7" 两音时左手使用的力量是不等的。因为按 "3" 音弦到 "4" 音是小二度的变化，使用的力度要小；按 "6" 音弦变 "7" 音是大二度的变化，使用的力度要大些。要多加练习，才能依靠听觉识别音准。

"4" "7" 弹奏手型如下图：

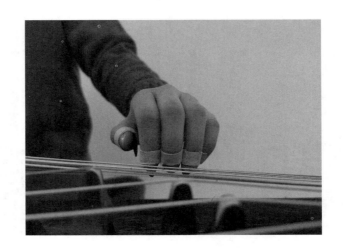

二、练习曲

练 习 曲 一

1=D $\frac{2}{4}$

1 2 3 4 | 5 6 7 1 | 1 2 3 4 | 5 6 7 i |

1 2 3 4 | 5 6 7 1 | i 7 6 5 | 4 3 2 1 | i 7 6 5 |

4 3 2 1 | i 7 6 5 | 4 3 2 1 | i i | i - ‖

练 习 曲 二

1=D $\frac{2}{4}$

1 1 3 3 | 2 2 4 4 | 5 5 | 5 5 | 3 3 6 6 |

5 5 7 7 | i i | i i | 7 7 2 2 | 1 1 3 3 |

4 4 | | 3 3 6 6 | 5 5 7 7 | i i | i i | 7 7 2 2 |

1 1 3 3 | 4 4 | 3 3 6 6 | 5 5 7 7 | i i | i - ‖

练习曲三

1=D 2/4

三、乐曲

恰 恰

1= D 4/4

刘佳佳 曲

彩 虹

1= D $\frac{2}{4}$

刘佳佳 曲

小 星 星

1=D $\frac{4}{4}$

莫扎特 曲
刘佳佳 改编

喀 秋 莎

勃兰切尔 曲
刘佳佳 改编

1=D 2/4

沂蒙山小调

山东民歌
刘佳佳 改编

1=D 4/4

第十四课

下滑音弹奏

一、基本指法

"下滑音"是从高到低滑动的一种变化（符号为 ↘ ），在乐谱中标记于音符的左上方。弹奏手法是先用左手按住筝码左侧18厘米处，使筝弦的音升高，再用右手弹奏琴弦，随后逐渐抬起左手使弦恢复到原来的音高。"下滑音"与"上滑音"的弹奏方法相反，"上滑音"是右手先弹奏，左手后按弦，而"下滑音"是左手先按弦右手后弹弦。

无论是"下滑音"或"上滑音"都要弹奏得圆润，不要生硬。弹奏时左手不要简单地按着筝弦直下直上地运动，左手手指运动路线呈一弧线形，这样弹奏出来的声音就显得柔和。

"下滑音"的出现有两种情况：一种是前面有上滑音，接着一个下滑音，这种情况的下滑音比较容易掌握，即左手按上滑到下一根弦音高后停止不动，待右手弹过下滑音后，左手才能逐渐松开；另一种是前面没有上滑音直接下滑，这种比较难掌握，需要靠平时多加练习，才能弹好。

二、练习曲

练 习 曲 一

1=D $\frac{4}{4}$

$\underline{3\ 5}\ \ \underline{3\ \underline{3\ 2}}\ \underline{1.\ 1}\ 1\ 1\ |\ \underline{2\ 3}\ \ \underline{2\ \underline{2\ 1}}\ \dot{6}.\ \dot{6}\ \dot{6}\ \dot{6}\ |\ \underline{\dot{1}\ 2}\ \ \underline{\dot{1}\ \underline{\dot{1}\ 6}}\ \underline{5.\ 5}\ 5\ 5\ |$

$\underline{6\ \dot{1}}\ \ \underline{6\ \underline{6\ 5}}\ \underline{3.\ 3}\ 3\ 3\ |\ \underline{5\ 6}\ \ \underline{5\ \underline{5\ 3}}\ \underline{2.\ 2}\ 2\ 2\ |\ \underline{3\ 5}\ \ \underline{3\ \underline{3\ 2}}\ \underline{1.\ 1}\ 1\ 1\ |$

$\underline{2\ 3}\ \ \underline{2\ \underline{2\ 1}}\ \dot{6}.\ \dot{6}\ \dot{6}\ \dot{6}\ |\ \underline{\dot{1}\ 2}\ \ \underline{\dot{1}\ \underline{\dot{1}\ 6}}\ \underline{5.\ 5}\ 5\ 5\ |\ \underline{2\ 3}\ \ \underline{2\ \underline{2\ 1}}\ \dot{6}.\ \dot{6}\ \dot{6}\ \dot{6}\ |$

$\underline{3\ 5}\ \ \underline{3\ \underline{3\ 2}}\ \underline{1.\ 1}\ 1\ 1\ |\ \underline{5\ 6}\ \ \underline{5\ \underline{5\ 3}}\ \underline{2.\ 2}\ 2\ 2\ |\ \underline{6\ \dot{1}}\ \ \underline{6\ \underline{6\ 5}}\ \underline{3.\ 3}\ 3\ 3\ |$

$\underline{\dot{1}\ \dot{2}}\ \ \underline{\dot{1}\ \underline{\dot{1}\ 6}}\ \underline{5.\ 5}\ 5\ 5\ |\ \underline{2\ 3}\ \ \underline{2\ \underline{2\ 1}}\ \dot{6}.\ \dot{6}\ \dot{6}\ \dot{6}\ |\ \underline{6}\ \ 6\ \ 6\ \ 6\ \|$

练 习 曲 二

1=D $\frac{2}{4}$

$\underline{3\ \underline{3\ 2}}\ \underline{1}\ \ 1\ |\ \underline{5\ \underline{5\ 3}}\ \underline{2}\ \ 2\ |\ \underline{6\ \underline{6\ 5}}\ \underline{3}\ \ 3\ |\ \underline{\dot{1}\ \underline{\dot{1}\ 6}}\ \underline{5}\ \ 5\ |$

$\underline{\dot{2}\ \underline{\dot{2}\ \dot{1}}}\ \underline{6}\ \ 6\ |\ \underline{\dot{3}\ \underline{\dot{3}\ \dot{2}}}\ \underline{\dot{1}}\ \ \dot{1}\ |\ \underline{\dot{5}\ \underline{\dot{5}\ \dot{3}}}\ \underline{\dot{2}}\ \ \dot{2}\ |\ \underline{\dot{6}\ \underline{\dot{6}\ \dot{5}}}\ \underline{\dot{3}}\ \ \dot{3}\ |$

$\underline{\dot{6}\ \underline{\dot{6}\ \dot{5}}}\ \underline{\dot{3}\ \dot{3}}\ |\ \underline{\dot{5}\ \underline{\dot{5}\ \dot{3}}}\ \underline{\dot{2}\ \dot{2}}\ |\ \underline{\dot{3}\ \underline{\dot{3}\ \dot{2}}}\ \underline{\dot{1}\ \dot{1}}\ |\ \underline{\dot{2}\ \underline{\dot{2}\ \dot{1}}}\ \underline{6\ 6}\ |\ \underline{\dot{1}\ \underline{\dot{1}\ 6}}\ \underline{5\ 5}\ |$

$\underline{6\ \underline{6\ 5}}\ \underline{3\ 3}\ |\ \underline{5\ \underline{5\ 3}}\ \underline{2\ 2}\ |\ \underline{3\ \underline{3\ 2}}\ \underline{1\ 1}\ |\ \dot{1}\ \ \dot{1}\ |\ \dot{1}\ \ -\ \|$

三、乐曲

浏 阳 河（片段）

徐叔华 曲
张　燕 改编

1=D 2/4

草原上升起不落的太阳

美丽其格 曲
刘佳佳 改编

1=D 2/4

夫妻双双把家还

时白林　王文治 曲
刘佳佳 改编

大海啊，故乡

王立平 曲
刘佳佳 改编

第十五课

花指和刮奏

一、基本指法

　　花指是右手大指在筝弦上快速连托的一种指法（符号为 * ）。花指有两种：一种是不占时值的装饰性花指；一种是正板里占有一定的时值的花指。演奏时，大指要控制力度，触弦轻一点，弹奏要成一条线，保证音色的均匀。花指演奏比较自由，如果没有特别指明，一般不要超过下一个托指要弹奏的音。

　　"刮奏"分上行和下行两种（符号↗↘），上行刮奏是从低音到高音用食指或中指连抹或连勾若干琴弦，下行刮奏是从高音到低音用大指连托若干弦。自由刮奏是没有起始音和结束音的要求，可以自由演奏；定位刮奏对起始音和结束音有规定，如：$\dot{5}$↘$\underset{.}{3}$ 即要求从"$\dot{5}$"音开始下行刮奏到"$\underset{.}{3}$"音结束。

二、练习曲

练习曲一

练习曲二

练习曲三

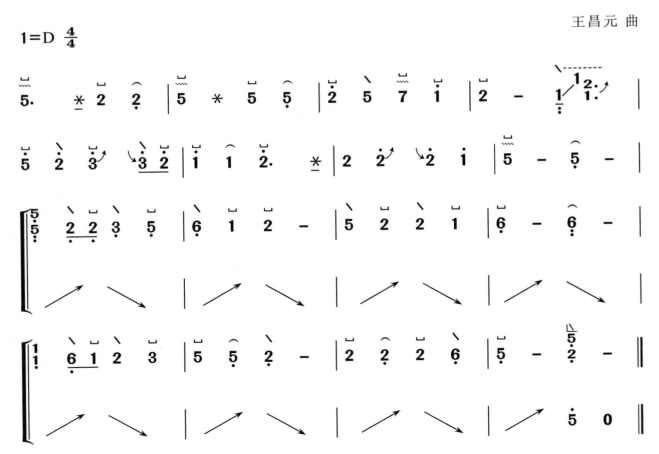

三、乐曲

洞庭新歌（片段）

王昌元 曲

1=D 4/4

梨 花 颂

1=D 4/4

<div align="right">
杨乃林 曲

刘佳佳 改编
</div>

渔舟唱晚（片段）

1=D $\frac{2}{4}$

$$
\begin{array}{llll|llll|llll|llll}
\underset{.}{5} & 5 & 5 & \ast & \underset{.}{1} & 1 & \underset{.}{1} & \ast & \underset{.}{6} & 6 & 6 & \ast & \underset{.}{2} & 2 & 2 & \ast
\end{array}
$$

$$
\begin{array}{llll|llll|llll|llll}
\underset{.}{1} & 1 & 1 & \ast & \underset{.}{3} & 3 & 3 & \ast & \underset{.}{2} & 2 & 2 & \ast & \underset{.}{5} & 5 & 5 & \ast
\end{array}
$$

$$
\begin{array}{llll|llll|llll|llll|llll}
\underset{.}{3} & 3 & 3 & \ast & \underset{.}{6} & 6 & 6 & \ast & \underset{.}{5} & 5 & 5 & \ast & \underset{.}{1} & 1 & 1 & \ast & \underset{.}{5} & 5 & 5 & \ast
\end{array}
$$

$$
\begin{array}{llll|llll|llll|llll}
\underset{.}{6} & 6 & 6 & \ast & \underset{.}{3} & 3 & 3 & \ast & \underset{.}{5} & 5 & 5 & \ast & \underset{.}{2} & 2 & 2 & \ast & \underset{.}{3} & 3 & 3 & \ast
\end{array}
$$

$$
\begin{array}{llll|llll|llll|llll|llll}
\underset{.}{1} & 1 & 1 & \ast & \underset{.}{2} & 2 & 2 & \ast & \underset{.}{6} & 6 & 6 & \ast & \underset{.}{1} & 1 & 1 & \ast & \underset{.}{5} & 5 & 5 &
\end{array}
$$

提高篇

第十六课
固定按音弹奏

一、基本指法

"固定按音"同上、下滑音一样，都要依靠左手在筝码左侧的位置上按弦产生，不同于上、下滑音左手按弦时产生的音由下而上或由上而下移动变化，而固定按音则是左手按弦至一定高度后就停止不动，使音高固定不变。

"按音"的弹奏方法与"4""7"两音完全相同，当右手弹弦之前左手迅速按下，让音稳定弹奏。在记谱中的符号是 $\begin{smallmatrix}5\\③\end{smallmatrix}$ 或 $\begin{smallmatrix}5\\(③)\end{smallmatrix}$ 标记，表示音不是弦的原音，而是由按括号内的弦变成。

二、练习曲

练习曲一

1=D 2/4

练习曲二

1=D 2/4

三、乐曲

蝶 恋 花

1=D 4/4

郭　鹰　传谱
曹　正　译订

妈妈的吻

谷建芬 曲
刘佳佳 改编

$1=D$　$\frac{4}{4}$

降 香 牌

山东筝曲
韩绍龄 韩绍运 传谱
韩庭贵 演奏谱

1=D 2/4

第十七课

右手综合练习

一、右手综合指法练习

练 习 曲 一

1= D 4/4

练 习 曲 二

1= D 4/4

练 习 曲 三

1= D 2/4

二、乐曲

笑 红 尘

李宗盛 曲

1= D 2/4 4/4

青 花 瓷

周杰伦 曲

1= D 4/4

第十八课

摇指弹奏

一、基本指法

"摇指"是右手大指在同一根弦上快速、均匀地连续托劈的一种指法（符号为 ∥ 或 ⊔）。

"摇指"的应用在近几十年来得到迅速发展和提高。摇指的技法可以分为两种：一种是扎桩摇，是用小指扶住前岳山右侧，用手臂快速带动手腕和手指弹奏；另一种是悬腕摇，即去掉扎桩形式，弹奏时将腕部悬起来的一种弹奏法。

摇指弹奏技巧：食指轻轻扶住大指义甲根部，触弦时指甲尖与弦呈90度直角，手腕水平放松，手臂的重量集中在触弦点上。手掌成半握拳，各指关节不要塌陷，手指自然弯曲。摇指时注意托劈力度均匀，不要忽强忽弱，摇摆频率保持一致，不要忽快忽慢。刚开始练习时要匀速慢弹，掌握技巧后再加快速度练习。

摇指弹奏手型如下图：

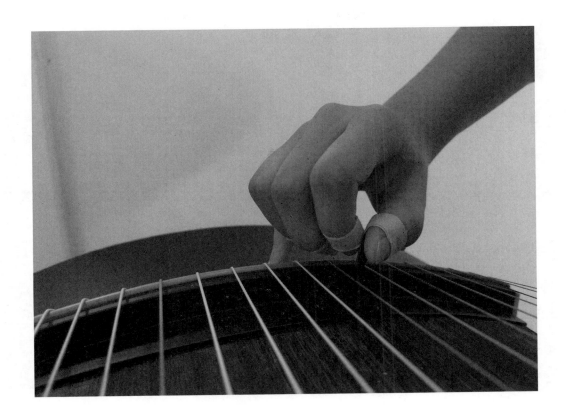

二、练习曲

练习曲一

1=D $\frac{2}{4}$

$\underset{\cdot}{\underline{5}}\ \underset{\cdot}{\underline{5}}\quad \underset{\cdot}{\underline{5}}\ \underset{\cdot}{\underline{5}}\ |\ \underset{\cdot}{\underline{6}}\ \underset{\cdot}{\underline{6}}\quad \underset{\cdot}{\underline{6}}\ \underset{\cdot}{\underline{6}}\ |\ \underline{1}\ \underline{1}\quad \underline{1}\ \underline{1}\ |\ \underline{2}\ \underline{2}\quad \underline{2}\ \underline{2}\ |\ \underline{3}\ \underline{3}\quad \underline{3}\ \underline{3}\ |$

$\underline{5}\ \underline{5}\quad \underline{5}\ \underline{5}\ |\ \underline{6}\ \underline{6}\quad \underline{6}\ \underline{6}\ |\ \underline{\dot{1}}\ \underline{\dot{1}}\quad \underline{\dot{1}}\ \underline{\dot{1}}\ |\ \underline{\dot{2}}\ \underline{\dot{2}}\quad \underline{\dot{2}}\ \underline{\dot{2}}\ |\ \underline{\dot{3}}\ \underline{\dot{3}}\quad \underline{\dot{3}}\ \underline{\dot{3}}\ |\ \underline{\dot{5}}\ \underline{\dot{5}}\quad \underline{\dot{5}}\ \underline{\dot{5}}\ |$

$\underline{\dot{5}}\ \underline{\dot{5}}\quad \underline{\dot{5}}\ \underline{\dot{5}}\ |\ \underline{\dot{3}}\ \underline{\dot{3}}\quad \underline{\dot{3}}\ \underline{\dot{3}}\ |\ \underline{\dot{2}}\ \underline{\dot{2}}\quad \underline{\dot{2}}\ \underline{\dot{2}}\ |\ \underline{\dot{1}}\ \underline{\dot{1}}\quad \underline{\dot{1}}\ \underline{\dot{1}}\ |\ \underline{6}\ \underline{6}\quad \underline{6}\ \underline{6}\ |\ \underline{5}\ \underline{5}\quad \underline{5}\ \underline{5}\ |$

$\underline{3}\ \underline{3}\quad \underline{3}\ \underline{3}\ |\ \underline{2}\ \underline{2}\quad \underline{2}\ \underline{2}\ |\ \underline{1}\ \underline{1}\quad \underline{1}\ \underline{1}\ |\ \underset{\cdot}{\underline{6}}\ \underset{\cdot}{\underline{6}}\quad \underset{\cdot}{\underline{6}}\ \underset{\cdot}{\underline{6}}\ |\ \underset{\cdot}{\underline{5}}\ \underset{\cdot}{\underline{5}}\quad \underset{\cdot}{\underline{5}}\ \underset{\cdot}{\underline{5}}\ |\ \underset{\cdot}{5}\ -\ \|$

练 习 曲 二

1=D 2/4

```
5 5 5 5   5 5 5 5 | 1 1 1 1   1 1 1 1 | 6 6 6 6   6 6 6 6 | 2 2 2 2   2 2 2 2 |

1 1 1 1   1 1 1 1 | 3 3 3 3   3 3 3 3 | 2 2 2 2   2 2 2 2 | 5 5 5 5   5 5 5 5 |

3 3 3 3   3 3 3 3 | 6 6 6 6   6 6 6 6 | 5 5 5 5   5 5 5 5 | 1 1 1 1   1 1 1 1 |

6 6 6 6   6 6 6 6 | 2 2 2 2   2 2 2 2 | 1 1 1 1   1 1 1 1 | 3 3 3 3   3 3 3 3 |

2 2 2 2   2 2 2 2 | 5 5 5 5   5 5 5 5 | 5 5 5 5   5 5 5 5 | 5 5  —  ‖
```

练 习 曲 三

1=D 4/4

```
5 5  5 5  5 5 5 5  5 5 5 5 | 6 6  6 6  6 6 6 6  6 6 6 6 | 1 1  1 1  1 1 1 1  1 1 1 1 |

2 2  2 2  2 2 2 2  2 2 2 2 | 3 3  3 3  3 3 3 3  3 3 3 3 | 5 5  5 5  5 5 5 5  5 5 5 5 |

6 6  6 6  6 6 6 6  6 6 6 6 | 1 1  1 1  1 1 1 1  1 1 1 1 | 2 2  2 2  2 2 2 2  2 2 2 2 |

3 3  3 3  3 3 3 3  3 3 3 3 | 5 5  5 5  5 5 5 5  5 5 5 5 | 6 6  6 6  6 6 6 6  6 6 6 6 |

5 5  5 5  5 5 5 5  5 5 5 5 | 3 3  3 3  3 3 3 3  3 3 3 3 | 2 2  2 2  2 2 2 2  2 2 2 2 |

1 1  1 1  1 1 1 1  1 1 1 1 | 6 6  6 6  6 6 6 6  6 6 6 6 | 5 5  5 5  5 5 5 5  5 5 5 5 |

3 3  3 3  3 3 3 3  3 3 3 3 | 2 2  2 2  2 2 2 2  2 2 2 2 | 1 1  1 1  1 1 1 1  1 1 1 1 |

6 6  6 6  6 6 6 6  6 6 6 6 | 5 5  5 5  5 5 5 5  5 5 5 5 | 5 5  5 5  5 5  5 5 | 5 5  —  —  —  ‖
```

练习曲四

1=D 4/4

$\underset{\text{川}}{1}$ - - - | $\underset{\text{川}}{2}$ - - - | $\underset{\text{川}}{3}$ - - - | $\underset{\text{川}}{5}$ - - - |

$\underset{\text{川}}{6}$ - - - | $\underset{\text{川}}{\dot{1}}$ - - - | $\underset{\text{川}}{\dot{2}}$ - - - | $\underset{\text{川}}{\dot{3}}$ - - - |

$\underset{\text{川}}{\dot{5}}$ - - - | $\underset{\text{川}}{\dot{3}}$ - - - | $\underset{\text{川}}{\dot{2}}$ - - - | $\underset{\text{川}}{\dot{1}}$ - - - |

$\underset{\text{川}}{6}$ - - - | $\underset{\text{川}}{5}$ - - - | $\underset{\text{川}}{3}$ - - - | $\underset{\text{川}}{2}$ - - - | $\underset{\text{川}}{\overset{1}{\underset{\cdot}{1}}}$ - - - ‖

练习曲五

1=D 4/4

$\underset{\text{川}}{\underset{\cdot}{5}}$ - $\underset{\text{川}}{1}$ - | $\underset{\text{川}}{\underset{\cdot}{6}}$ - $\underset{\text{川}}{2}$ - | $\underset{\text{川}}{1}$ - $\underset{\text{川}}{3}$ - | $\underset{\text{川}}{2}$ - $\underset{\text{川}}{5}$ - |

$\underset{\text{川}}{3}$ - $\underset{\text{川}}{6}$ - | $\underset{\text{川}}{5}$ - $\underset{\text{川}}{\dot{1}}$ - | $\underset{\text{川}}{6}$ - $\underset{\text{川}}{\dot{2}}$ - | $\underset{\text{川}}{\dot{1}}$ - $\underset{\text{川}}{\dot{3}}$ - |

$\underset{\text{川}}{\dot{2}}$ - $\underset{\text{川}}{\dot{5}}$ - | $\underset{\text{川}}{\dot{5}}$ - $\underset{\text{川}}{\dot{2}}$ - | $\underset{\text{川}}{\dot{3}}$ - $\underset{\text{川}}{\dot{1}}$ - | $\underset{\text{川}}{\dot{2}}$ - $\underset{\text{川}}{6}$ - |

$\underset{\text{川}}{\dot{1}}$ - $\underset{\text{川}}{5}$ - | $\underset{\text{川}}{6}$ - $\underset{\text{川}}{3}$ - | $\underset{\text{川}}{5}$ - $\underset{\text{川}}{2}$ - | $\underset{\text{川}}{3}$ - $\underset{\text{川}}{1}$ - |

$\underset{\text{川}}{2}$ - $\underset{\text{川}}{\underset{\cdot}{6}}$ - | $\underset{\text{川}}{1}$ - $\underset{\text{川}}{\underset{\cdot}{5}}$ - | $\underset{\text{川}}{\overset{\dot{5}}{\underset{\cdot}{5}}}$ - - - ‖

三、乐曲

战台风（片段）

<div align="right">王昌元 曲</div>

1=D 4/4

芦花

印青 曲
刘佳佳 改编

1=D 6/8

彩云追月

广东民间音乐
刘佳佳 改编

1=D 4/4

渔 光 曲

任　光　曲
刘佳佳　改编

1=D　4/4

第十九课

双托、双抹弹奏

一、基本指法

"双托"与"双抹"都是同度和音的一种弹奏法。"双托"是右手大指同时托两根弦，左手在筝码左侧按低音弦，使两弦成为同度音（符号为⊔或凵）。"双抹"是右手食指同时抹两根弦左手按其中低音弦，使两弦成为同度音（符号为╲）。

一种是左手先按弦，右手后弹双弦，奏出音的效果是单纯的按音。例如：$\left(\begin{smallmatrix}\dot{1}\\6\\1\end{smallmatrix}\right)$ $\left(\begin{smallmatrix}\dot{1}\\6\\1\end{smallmatrix}\right)$

一种是右手先弹弦，左手稍后于右手按弦，产生装饰音的效果。例如：$\begin{smallmatrix}\dot{1}\\6\end{smallmatrix}↗$ $\begin{smallmatrix}5\\3\end{smallmatrix}↗$

二、练习曲

练 习 曲 一

练 习 曲 二

三、乐曲

高山流水（片段）

浙江筝曲
王巽之 传谱
范上娥 整理

1=D 2/4

山丹丹开花红艳艳

刘　烽 曲
刘佳佳 改编

1=D 4/4 2/2 3/2

微 山 湖

吕其明 曲
刘佳佳 改编

1=D 4/4

第二十课
左手按音综合练习

一、练习曲

练 习 曲 一

1= D $\frac{4}{4}$

$\overset{\frown}{\underset{\cdot}{5}}\ \overset{\sqcap}{\underset{\cdot}{5}}\ \overset{\diagdown}{\underset{\cdot}{5}}\ \underline{6}\ \underline{7}\ \overset{\sqcap}{7}\ \overset{1}{\cdot}\ |\ \overset{\frown}{\underset{\cdot}{6}}\ \overset{\sqcap}{\underset{\cdot}{6}}\ \overset{\diagdown}{\underset{\cdot}{6}}\ \underline{1}\ \underline{2}\ \overset{\sqcap}{2}\ \overset{3}{\cdot}\ |\ \overset{\frown}{1}\ \overset{\sqcap}{1}\ \overset{\diagdown}{1}\ \underline{2}\ \underline{3}\ \overset{\sqcap}{3}\ 4\ |\ 2\ 2\ \overset{\diagup}{2}\ 3\ 4\ 4\ \overset{5}{\cdot}\ |$

练习曲谱略

练 习 曲 二

1= D 4/4

二、乐曲

快乐的啰嗦

1= D 2/4

彝族民间乐曲

娃 哈 哈

1= D 2/4

维吾尔族民歌

一 剪 梅

1= D 4/4

陈信义 曲

军 中 绿 花

颂 今 曲

1= D $\frac{4}{4}$

第二十一课
泛音弹奏

一、基本指法

"泛音"一般由双手完成，右手弹奏的同时，左手轻按泛音点位，并快速离开琴弦（符号。）。

泛音点在前岳山和琴码之间的二分之一，三分之一和四分之一处。通常我们都是在二分之一的地方进行弹奏，泛音的音高是这根琴弦高八度的音。也有少部分泛音是在三分之一或四分之一处。泛音也可以由右手单独来完成，用右手的无名指或小指轻轻接触泛音点，右手的大指进行弹奏，弹完后离弦。

弹泛音时需要注意触弦的手指都不能过早或过晚地离弦，避免出现其他的声音。同时还需要注意弹奏手型，右手为正常的弹奏手型，而左手需要注意在触弦时手心尽量向下，不要翻转手腕露出手心，弹奏时要求双手配合紧密。

二、练习曲

练 习 曲 一

1=D 4/4

5 5 1 1 | 6 6 2 2 | 1 1 3 3 | 2 2 5 5 |

3 3 6 6 | 5 5 1 1 | 6 6 2 2 | 1 1 3 3 |

3 3 1 1 | 2 2 6 6 | 1 1 5 5 | 6 6 3 3 |

5 5 2 2 | 3 3 1 1 | 2 2 6 6 | 1 1 5 5 ‖

练 习 曲 二

1=D 2/4

3 5 6 6 | 6 3 2 | 3 5 6 5 | 6 3. |

3 5 6 5 | 6 3 2 | 5 3 2 1 | 2 6. |

6 2. | 5 3. | 2 6. | 5 3 2 1 | 2 6. ‖

三、乐曲

月圆花好

1=D $\frac{2}{4}$

刘佳佳 曲

梅花三弄（片段）

1=D $\frac{4}{4}$ $\frac{5}{4}$

古曲
邱大成 改编

月儿弯弯照九州

江苏民歌
刘佳佳 改编

1=D 2/4

第二十二课

分解和弦弹奏

一、基本指法

弹奏时手腕放松，力量集中到指尖，指关节不要塌陷，把四个手指贴在弦上。

弹奏第一个音时，弯曲指关节，向掌心弹，其他三个手指仍放松地贴在弦上，弹奏第二个音时同第一个音，其他两个手指仍放松地贴在弦上，一直到四根弦弹奏完成。注意不要间断，先单手练习，等熟练后再进行双手弹奏。

二、练习曲

练习曲一

练习曲二

练 习 曲 三

1=D　$\frac{4}{4}$

三、乐曲

浏 阳 河（片段）

朱立奇 唐璧光 曲
张 燕 改编

$1=D$ $\frac{2}{4}$

长 城 长

孟庆云 曲
刘佳佳 改编

1=D 4/4

第二十三课

双撮练习

一、练习曲

练 习 曲 一

1= D 2/4

```
右 左 右 左  右 左
5 5 5 5 5 | 1 1 1 1 | 6 6 6 6 | 2 2 2 2 |    右 左 右 左
5 5 5 5 5 | 1 1 1 1 | 6 6 6 6 | 2 2 2 2 |    1 1 1 1 | 3 3 3 3 |
                                             1 1 1 1 | 3 3 3 3 |

右 左 右 左            右 左 右 左            右 左 右 左
2 2 2 2 | 5 5 5 5 | 3 3 3 3 | 6 6 6 6 | 5 5 5 5 | i i i i |
2 2 2 2 | 5 5 5 5 | 3 3 3 3 | 6 6 6 6 | 5 5 5 5 | 1 1 1 1 |

右 左 右 左            右 左 右 左            右 左 右 左 右
6 6 6 6 | 2 2 2 2 | i i i i | 3 3 3 3 | 5 5 5 5 | 5  — ‖
6 6 6 6 | 2 2 2 2 | 1 1 1 1 | 3 3 3 3 | 5 5 5 5 | 5  —
```

练 习 曲 二

$1 = \mathrm{D} \dfrac{2}{4}$

练 习 曲 三

1= D 2/4

二、乐曲

纺 织 忙（片段）

1= D 2/4

盼　红　军

四川民歌

1= D 2/4

军队和老百姓

1= D 2/4

张达观 编曲

第二十四课

琶音弹奏

一、基本指法

　　"琶音"是筝曲常用的一种指法（符号为 ξ ），一般标记在音符的左边。具体演奏方法与分解和弦相同，弹奏时把四个手指指尖放到弦上，按照由低音到高音的顺序依次弹奏，速度要快，依靠手指关节产生的爆发力使弹奏出来的声音动听。

二、练习曲

练 习 曲 一

1=D 4/4

练 习 曲 二

1=D 2/4

三、乐曲

红 梅 赞

<div align="right">羊　鸣　姜春阳 曲
刘佳佳 改编</div>

我 的 祖 国

刘 炽 曲
刘佳佳 改编

1=D 4/4

军 港 之 夜

<div style="text-align:right">

刘诗召 曲

刘佳佳 改编

</div>

第二十五课

食指点奏

一、基本指法

"食指点奏"是用双手食指左右快速交替抹弦。

弹奏食指点奏时，其他手指要自然放松，手臂、手肘要松弛，食指与手腕的运动要灵活，动作要小，音弹奏清楚，左右手力量要平均，使弹奏的声音饱满、坚实。

食指点奏弹奏如下图：

二、练习曲

练习曲一

1=D 2/4

右左
＼＼＼＼
5 5 5 5　6 6 6 6 | 1 1 1 1　2 2 2 2 | 3 3 3 3　5 5 5 5 | 6 6 6 6　i i i i |

右左
2 2 2 2　3 3 3 3 | 5 5 5 5　5 5 5 5 | 3 3 3 3　2 2 2 2 | i i i i　6 6 6 6 |

右左
5 5 5 5　3 3 3 3 | 2 2 2 2　1 1 1 1 | 6 6 6 6　5 5 5 5 | 5·5· — ‖

练习曲二

1=D 2/4

右左右左
⌒＼＼＼
5 5 5 5　5 5 5 5 | 1 1 1 1　1 1 1 1 | 6 6 6 6　6 6 6 6 | 2 2 2 2　2 2 2 2 |

右左
⌒＼＼＼
1 1 1 1　1 1 1 1 | 3 3 3 3　3 3 3 3 | 2 2 2 2　2 2 2 2 | 5 5 5 5　5 5 5 5 |

右左
⌒＼＼＼
3 3 3 3　6 6 6 6 | 5 5 5 5　i i i i | 6 6 6 6　2 2 2 2 | i i i i　3 3 3 3 |

右左
⌒＼＼＼
2 2 2 2　5 5 5 5 | 5 5 5 5　5 5 5 5 | 5 5 5 5　2 2 2 2 | 3 3 3 3　i i i i |

右左
⌒＼＼＼
2 2 2 2　6 6 6 6 | 1 1 1 1　5 5 5 5 | 6 6 6 6　3 3 3 3 | 5 5 5 5　5 5 5 5 |

右左
⌒＼＼＼
2 2 2 2　2 2 2 2 | 3 3 3 3　3 3 3 3 | 1 1 1 1　1 1 1 1 | 2 2 2 2　2 2 2 2 |

右左
⌒＼＼＼
6 6 6 6　6 6 6 6 | 1 1 1 1　1 1 1 1 | 5 5 5 5　5 5 5 5 | 5·5· — ‖

三、乐曲

洞庭新歌（片段）

白诚仁　编曲
王昌元　浦琦璋　改编

1=D 2/4

```
5 0 5 0  2 0 2 0 | 5 0 5 0  5 0 6 0 | 5 0 5 0  2̇ 0 2̇ 0 | 2̇ 0 2̇ 0  2̇ 0 2̇ 0 |
0 5 0 5  0 2 0 2 | 0 5 0 5  0 5 0 6 | 0 5 0 5  0 2̇ 0 2̇ | 0 2̇ 0 2̇  0 2̇ 0 2̇ |

5 0 5 0  2̇ 0 2̇ 0 | 3̇ 0 3̇ 0  3̇ 0 2̇ 0 | i̇ 0 i̇ 0  2̇ 0 i̇ 0 | 6 0 6 0  6 0 6 0 |
0 5 0 5  0 2̇ 0 2̇ | 0 3̇ 0 3̇  0 3̇ 0 2̇ | 0 i̇ 0 i̇  0 2̇ 0 i̇ | 0 6 0 6  0 6 0 6 |

i̇ 0 6 0  6 0 i̇ 0 | 2̇ 0 2̇ 0  5 0 5 0 | 3̇ 0 3̇ 0  2̇ 0 3̇ 0 | i̇ 0 i̇ 0  i̇ 0 i̇ 0 |
0 i̇ 0 6  0 6 0 i̇ | 0 2̇ 0 2̇  0 5 0 5 | 0 3̇ 0 3̇  0 2̇ 0 3̇ | 0 i̇ 0 i̇  0 i̇ 0 i̇ |

2̇ 0 2̇ 0  2̇ 0 2̇ 0 | 2̇ 0 2̇ 0  6 0 6 0 | 5 0 5 0  2 0 2 0 | 5 0 5 0  5 0 5 0 ‖
0 2̇ 0 2̇  0 2̇ 0 2̇ | 0 2̇ 0 2̇  0 6 0 6 | 0 5 0 5  0 2 0 2 | 0 5 0 5  0 5 0 5 ‖
```

战 台 风（片段）

1=D 2/4

<div align="right">王昌元 曲</div>

将 军 令（片段）

1=D $\frac{2}{4}$

右左右左

$\overset{\frown}{\underset{\cdot}{3}}\ \overset{\diagdown}{3}\ \overset{\diagdown}{3}\ \overset{\diagdown}{3}$ $\underset{\cdot}{3}\ 3\ 3\ 3$ | $\underset{\cdot}{3}\ 3\ \underset{\cdot}{6}\ \underset{\cdot}{6}$ $\underset{\cdot}{5}\ 5\ \underset{\cdot}{3}\ \underset{\cdot}{3}$ | $\underset{\cdot}{2}\ 2\ 3\ 3$ $\underset{\cdot}{1}\ 1\ \underset{\cdot}{6}\ \underset{\cdot}{6}$ | $\underset{\cdot}{2}\ 2\ 2\ 2$ $\underset{\cdot}{2}\ 2\ 2\ 2$ |

$\overset{\frown}{\underset{\cdot}{5}}\ 5\ 5\ 5$ $\underset{\cdot}{2}\ 2\ 2\ 2$ | $\underset{\cdot}{5}\ 5\ 5\ 5$ $\underset{\cdot}{3}\ 3\ 2\ 2$ | $3\ 3\ 5\ 5$ $\underset{\cdot}{2}\ 2\ 3\ 3$ | $\underset{\cdot}{6}\ 6\ 6\ 6$ $\underset{\cdot}{6}\ 6\ 6\ 6$ |

$\overset{\frown}{1}\ \overset{\diagdown}{1}\ \overset{\diagdown}{1}\ \overset{\diagdown}{1}$ $\underset{\cdot}{6}\ 6\ 6\ 6$ | $1\ 1\ 1\ 1$ $\underset{\cdot}{6}\ 6\ 6\ 6$ | $\underset{\cdot}{5}\ 5\ \underset{\cdot}{6}\ \underset{\cdot}{6}$ $\underset{\cdot}{3}\ 3\ \underset{\cdot}{6}\ \underset{\cdot}{6}$ | $\underset{\cdot}{5}\ 5\ \underset{\cdot}{3}\ \underset{\cdot}{3}$ $\underset{\cdot}{2}\ 2\ 2\ 2$ |

$\overset{\frown}{\underset{\cdot}{2}}\ 2\ 2\ 2$ $\underset{\cdot}{3}\ 3\ \underset{\cdot}{6}\ \underset{\cdot}{6}$ | $\underset{\cdot}{5}\ 5\ \underset{\cdot}{3}\ \underset{\cdot}{3}$ $\underset{\cdot}{2}\ 2\ 3\ 3$ | $\underset{\cdot}{1}\ 1\ \underset{\cdot}{6}\ \underset{\cdot}{6}$ $\underset{\cdot}{2}\ 2\ 2\ 2$ | $\underset{\cdot}{2}\ 2\ 3\ 3$ $\underset{\cdot}{6}\ 6\ 5\ 5$ |

$\underset{\cdot}{2}\ 2\ 3\ 3$ $\underset{\cdot}{6}\ 6\ 5\ 5$ | $3\ 3\ 2\ 2$ $3\ 3\ 5\ 5$ | $3\ 3\ 2\ 2$ $3\ 3\ 3\ 3$ | $\underset{\cdot\cdot\cdot\cdot}{3\ 3\ 3\ 3}$ $\underset{\cdot}{6}\ 6\ 6\ 6$ |

$\overset{\frown}{\underset{\cdot}{6}}\ 6\ 6\ 6$ $\underset{\cdot}{2}\ 2\ 1\ 1$ | $1\ 1\ 2\ 2$ $\underset{\cdot}{3}\ 3\ 5\ 5$ | $3\ 3\ 2\ 2$ $\underset{\cdot}{1}\ 1\ 1\ 1$ | $\underset{\cdot}{1}\ 1\ 1\ 1$ $\underset{\cdot\cdot}{6}\ 6\ 1\ 1$ | $\overset{\frown}{\underset{\cdot\cdot\cdot\cdot}{5}}\ 5\ 6\ 6$ $\underset{\cdot}{1}\ 1\ 1\ 1$ |

$\underset{\cdot\cdot}{1}\ 1\ 2\ 2$ $\underset{\cdot}{3}\ 3\ 3\ 3$ | $\underset{\cdot}{1}\ 1\ 2\ 2$ $\underset{\cdot\cdot\cdot\cdot}{1}\ 1\ 6\ 6$ | $\underset{\cdot\cdot\cdot\cdot}{5}\ 5\ 5\ 5$ $\underset{\cdot}{6}\ 6\ 5\ 5$ | $\overset{\frown}{\underset{\cdot\cdot}{6}}\ 6\ 1\ 1$ $\underset{\cdot}{3}\ 3\ 2\ 2$ | $\frac{3}{3}\ -$ ‖

第二十六课

扫摇弹奏

一、基本指法

"扫摇"是现代筝曲中常用的指法之一（符号♬⌐⌐⌐）。首先从练习勾托劈托开始，为旋律清楚，所以先练单纯的勾托劈托，其中托劈托三个动作是属于摇指的部分，因此弹这三个音时，需要用食指轻轻捏住大指悬腕摇，在整体练习过程中还需要保持音量的均衡，牢记要"慢"。然后加上食指、中指、无名指同时扫弦的动作，大概扫三四根弦，等到姿势确立后，中指再加上扫的动作，大概扫两三根弦，再加快速度，这样练习扫摇可以得到清楚、好听的旋律。弹奏流畅后，再次提升整体速度，获得更为清晰悦耳的扫摇。

在教学或演奏过程中，扫摇容易出现的问题：一是扫与摇不能有机结合，中指扫弦声音不均匀；二是大指摇弦杂音重；三是扫、摇前后不协调。

此种技巧在筝曲运用中有一个共同点，多数用在乐曲进行的高潮强奏之中，表情记号从f-ff不等，速度快、力度强，要求解决好速度、力度在扫摇技巧中的运用问题。

二、练习曲

练习曲一

1=D　$\frac{4}{4}$

$\underset{\cdot}{5}$ $\underset{\cdot}{5}$ $\underset{\cdot}{5}$ $\underset{\cdot}{5}$　$\underset{\cdot}{5}$ $\underset{\cdot}{5}$ $\underset{\cdot}{5}$ $\underset{\cdot}{5}$　$\underset{\cdot}{5}$ $\underset{\cdot}{5}$ $\underset{\cdot}{5}$ $\underset{\cdot}{5}$　$\underset{\cdot}{5}$ $\underset{\cdot}{5}$ $\underset{\cdot}{5}$ $\underset{\cdot}{5}$ ｜ $\underset{\cdot}{6}$ $\underset{\cdot}{6}$ $\underset{\cdot}{6}$ $\underset{\cdot}{6}$　$\underset{\cdot}{6}$ $\underset{\cdot}{6}$ $\underset{\cdot}{6}$ $\underset{\cdot}{6}$　$\underset{\cdot}{6}$ $\underset{\cdot}{6}$ $\underset{\cdot}{6}$ $\underset{\cdot}{6}$　$\underset{\cdot}{6}$ $\underset{\cdot}{6}$ $\underset{\cdot}{6}$ $\underset{\cdot}{6}$ ｜

$\underset{\cdot}{1}$ 1 1 1　1 1 1 1　1 1 1 1　1 1 1 1 ｜ 2 2 2 2　2 2 2 2　2 2 2 2　2 2 2 2 ｜

$\underset{\cdot}{3}$ 3 3 3　3 3 3 3　3 3 3 3　3 3 3 3 ｜ 5 5 5 5　5 5 5 5　5 5 5 5　5 5 5 5 ｜

$\overset{\frown}{6}$ 6 6 6　6 6 6 6　6 6 6 6　6 6 6 6 ｜ $\dot{1}$ $\dot{1}$ $\dot{1}$ $\dot{1}$　$\dot{1}$ $\dot{1}$ $\dot{1}$ $\dot{1}$　$\dot{1}$ $\dot{1}$ $\dot{1}$ $\dot{1}$　$\dot{1}$ $\dot{1}$ $\dot{1}$ $\dot{1}$ ｜

$\dot{2}$ $\dot{2}$ $\dot{2}$ $\dot{2}$　$\dot{2}$ $\dot{2}$ $\dot{2}$ $\dot{2}$　$\dot{2}$ $\dot{2}$ $\dot{2}$ $\dot{2}$　$\dot{2}$ $\dot{2}$ $\dot{2}$ $\dot{2}$ ｜ $\dot{3}$ $\dot{3}$ $\dot{3}$ $\dot{3}$　$\dot{3}$ $\dot{3}$ $\dot{3}$ $\dot{3}$　$\dot{3}$ $\dot{3}$ $\dot{3}$ $\dot{3}$　$\dot{3}$ $\dot{3}$ $\dot{3}$ $\dot{3}$ ｜ $\overset{\dot{5}}{\dot{5}}$ － － － ‖

练习曲二

1=D　$\frac{2}{4}$

$\underset{\cdot}{5}$ $\underset{\cdot}{5}$ $\underset{\cdot}{5}$ $\underset{\cdot}{5}$　$\underset{\cdot}{5}$ $\underset{\cdot}{5}$ $\underset{\cdot}{5}$ $\underset{\cdot}{5}$ ｜ $\underset{\cdot}{6}$ $\underset{\cdot}{6}$ $\underset{\cdot}{6}$ $\underset{\cdot}{6}$　$\underset{\cdot}{6}$ $\underset{\cdot}{6}$ $\underset{\cdot}{6}$ $\underset{\cdot}{6}$ ｜ $\underset{\cdot}{1}$ 1 1 1　1 1 1 1 ｜ 2 2 2 2　2 2 2 2 ｜

$\underset{\cdot}{3}$ 3 3 3　3 3 3 3 ｜ 5 5 5 5　5 5 5 5 ｜ 6 6 6 6　6 6 6 6 ｜ $\dot{1}$ $\dot{1}$ $\dot{1}$ $\dot{1}$　$\dot{1}$ $\dot{1}$ $\dot{1}$ $\dot{1}$ ｜

$\dot{2}$ $\dot{2}$ $\dot{2}$ $\dot{2}$　$\dot{2}$ $\dot{2}$ $\dot{2}$ $\dot{2}$ ｜ $\dot{3}$ $\dot{3}$ $\dot{3}$ $\dot{3}$　$\dot{3}$ $\dot{3}$ $\dot{3}$ $\dot{3}$ ｜ $\dot{5}$ $\dot{5}$ $\dot{5}$ $\dot{5}$　$\dot{5}$ $\dot{5}$ $\dot{5}$ $\dot{5}$ ｜ $\dot{3}$ $\dot{3}$ $\dot{3}$ $\dot{3}$　$\dot{3}$ $\dot{3}$ $\dot{3}$ $\dot{3}$ ｜

$\dot{2}$ $\dot{2}$ $\dot{2}$ $\dot{2}$　$\dot{2}$ $\dot{2}$ $\dot{2}$ $\dot{2}$ ｜ $\dot{1}$ $\dot{1}$ $\dot{1}$ $\dot{1}$　$\dot{1}$ $\dot{1}$ $\dot{1}$ $\dot{1}$ ｜ 6 6 6 6　6 6 6 6 ｜ 5 5 5 5　5 5 5 5 ｜

$\underset{\cdot}{3}$ 3 3 3　3 3 3 3 ｜ 2 2 2 2　2 2 2 2 ｜ 1 1 1 1　1 1 1 1 ｜

$\underset{\cdot}{6}$ 6 6 6　6 6 6 6 ｜ $\underset{\cdot}{5}$ $\underset{\cdot}{5}$ $\underset{\cdot}{5}$ $\underset{\cdot}{5}$　$\underset{\cdot}{5}$ $\underset{\cdot}{5}$ $\underset{\cdot}{5}$ $\underset{\cdot}{5}$ ｜ $\overset{5}{\underset{\cdot}{5}}$ － ‖

三、乐曲

雪 娃 娃

1=D 4/4

刘佳佳 曲

雨 荷

1=D 4/4

刘佳佳 曲

战 台 风（片段）

1=D $\frac{2}{4}$

王昌元 曲

第二十七课
双手合奏

一、练习曲

练习曲一

1=D 2/4

（乐谱）

$$\left[\begin{array}{l} \widehat{1}\underset{\cdot}{1}\ 0 \mid \widehat{6}\underset{\cdot}{6}\ 0 \mid 5\underset{\cdot}{5}\ 0 \mid 3\underset{\cdot}{3}\ 0 \mid 2\underset{\cdot}{2}\ 0 \mid \widehat{1}\underset{\cdot}{1}\ 0 \mid \\ 0\ \ \widehat{1}\underset{\cdot}{1} \mid 0\ \ \widehat{6}\underset{\cdot}{6} \mid 0\ \ 5\underset{\cdot}{5} \mid 0\ \ 3\underset{\cdot}{3} \mid 0\ \ 2\underset{\cdot}{2} \mid 0\ \ \widehat{1}\underset{\cdot}{1} \end{array}\right]$$

$$\left[\begin{array}{l} 6\underset{\cdot}{6}\ 0 \mid 5\underset{\cdot}{5}\ 0 \mid 3\underset{\cdot}{3}\ 0 \mid \widehat{2}\underset{\cdot}{2}\ 0 \mid 1\underset{\cdot}{1}\ 0 \mid \underset{\cdot}{1}\ \ - \parallel \\ 0\ \ 6\underset{\cdot}{6} \mid 0\ \ 5\underset{\cdot}{5} \mid 0\ \ 3\underset{\cdot}{3} \mid 0\ \ \widehat{2}\underset{\cdot}{2} \mid 0\ \ 1\underset{\cdot}{1} \mid 1\ \ - \parallel \end{array}\right]$$

练 习 曲 二

$1=D$ $\frac{2}{4}$

$$\left[\begin{array}{l} \widehat{1}\underset{\cdot}{1}\ 5\underset{\cdot}{1} \mid 2\underset{\cdot}{2}\ 6\underset{\cdot}{2} \mid 3\underset{\cdot}{3}\ 1\ 3 \mid 5\underset{\cdot}{5}\ 2\ 5 \mid \widehat{6}\underset{\cdot}{6}\ 3\ 6 \mid \\ \widehat{1}\underset{\cdot}{1}\ 5\underset{\cdot}{1} \mid 2\underset{\cdot}{2}\ 6\underset{\cdot}{2} \mid 3\underset{\cdot}{3}\ 1\ 3 \mid 5\underset{\cdot}{5}\ 2\ 5 \mid 6\underset{\cdot}{6}\ 3\ 6 \end{array}\right]$$

$$\left[\begin{array}{l} 1\ \dot{1}\ 5\ \dot{1} \mid 2\ \dot{2}\ 6\ \dot{2} \mid 3\ \dot{3}\ 1\ 3 \mid \widehat{5}\ \dot{5}\ 2\ 5 \mid 6\ \dot{6}\ 3\ 6 \mid 1\ \dot{1}\ 5\ \dot{1} \mid \\ 1\underset{\cdot}{1}\ 5\underset{\cdot}{1} \mid 2\underset{\cdot}{2}\ 6\underset{\cdot}{2} \mid 3\underset{\cdot}{3}\ 1\ 3 \mid \widehat{5}\underset{\cdot}{5}\ 2\ 5 \mid 6\underset{\cdot}{6}\ 3\ 6 \mid 1\underset{\cdot}{1}\ 5\underset{\cdot}{1} \end{array}\right]$$

$$\left[\begin{array}{l} 1\ \dot{1}\ 5\ \dot{1} \mid \widehat{6}\ \dot{6}\ 3\ \dot{6} \mid 5\ \dot{5}\ 2\ \dot{5} \mid 3\ \dot{3}\ 1\ 3 \mid 2\ \dot{2}\ 6\ 2 \mid 1\ \dot{1}\ 5\ \dot{1} \mid \\ 1\underset{\cdot}{1}\ 5\underset{\cdot}{1} \mid 6\underset{\cdot}{6}\ 3\ 6 \mid 5\underset{\cdot}{5}\ 2\ 5 \mid 3\underset{\cdot}{3}\ 1\ 3 \mid 2\underset{\cdot}{2}\ 6\underset{\cdot}{2} \mid 1\underset{\cdot}{1}\ 5\underset{\cdot}{1} \end{array}\right]$$

$$\left[\begin{array}{l} 6\underset{\cdot}{6}\ 3\ 6 \mid 5\underset{\cdot}{5}\ 2\ 5 \mid 3\underset{\cdot}{3}\ 1\ 3 \mid \widehat{2}\underset{\cdot}{2}\ 6\underset{\cdot}{2} \mid 1\underset{\cdot}{1}\ 5\underset{\cdot}{1} \mid \underset{\cdot}{1}\ \ - \parallel \\ 6\underset{\cdot}{6}\ 3\ 6 \mid 5\underset{\cdot}{5}\ 2\ 5 \mid 3\underset{\cdot}{3}\ 1\ 3 \mid \widehat{2}\underset{\cdot}{2}\ 6\underset{\cdot}{2} \mid 1\underset{\cdot}{1}\ 5\underset{\cdot}{1} \mid 1\ \ - \parallel \end{array}\right]$$

练习曲三

练 习 曲 四

1=D $\frac{2}{4}$

二、乐曲

瑶族舞曲（片段）

刘铁山　茅　沅曲
林　坚 移编筝谱

1=D $\frac{3}{4}$

春　苗（片段）

林　坚曲

1=D $\frac{3}{4}$

第二十八课
指序练习

练 习 曲 一

$1 = D$ $\frac{2}{4}$

$$\underset{\llcorner}{\dot{1}} \; \underset{\lrcorner}{6} \; \underset{\frown}{5} \; \underset{\wedge}{3} \; 6 \; 5 \; 3 \; 2 \mid \dot{5} \; 3 \; 2 \; 1 \; 3 \; 2 \; 1 \; 6 \mid \dot{2} \; \dot{1} \; 6 \; 5 \; \dot{1} \; 6 \; 5 \; 3 \mid 6 \; 5 \; 3 \; 2 \; 5 \; 3 \; 2 \; 1 \mid$$

$$\underset{\llcorner}{\dot{1}} \; \underset{\lrcorner}{6} \; \underset{\frown}{5} \; \underset{\wedge}{3} \; 6 \; 5 \; 3 \; 2 \mid 5 \; 3 \; 2 \; 1 \; 3 \; 2 \; 1 \; 6 \mid 2 \; \dot{1} \; 6 \; 5 \; \dot{1} \; 6 \; 5 \; 3 \mid 6 \; 5 \; 3 \; 2 \; 5 \; 3 \; 2 \; 1 \mid$$

$$3 \; 2 \; 1 \; 6 \; 2 \; 1 \; 6 \; 5 \mid 1 \; 6 \; 5 \; 3 \; 6 \; 5 \; 3 \; 2 \mid 5 \; 3 \; 2 \; 1 \; 6 \; 5 \; 3 \; 2 \mid 1 \; 6 \; 5 \; 3 \; 2 \; 1 \; 6 \; 5 \mid$$

$$3 \; 2 \; 1 \; 6 \; 2 \; 1 \; 6 \; 5 \mid 1 \; 6 \; 5 \; 3 \; 6 \; 5 \; 3 \; 2 \mid 5 \; 3 \; 2 \; 1 \; 6 \; 5 \; 3 \; 2 \mid 1 \; 6 \; 5 \; 3 \; 2 \; 1 \; 6 \; 5 \mid$$

$$3 \; 2 \; 1 \; 6 \; 5 \; 3 \; 2 \; 1 \mid 6 \; 5 \; 3 \; 2 \; \dot{1} \; 6 \; 5 \; 3 \mid \dot{2} \; \dot{1} \; 6 \; 5 \; 3 \; 2 \; 1 \; 6 \mid 5 \; 3 \; 2 \; 1 \; 6 \; 5 \; 3 \; 2 \mid \dot{1} \; — \parallel$$

$$3 \; 2 \; 1 \; 6 \; 5 \; 3 \; 2 \; 1 \mid 6 \; 5 \; 3 \; 2 \; 1 \; 6 \; 5 \; 3 \mid 2 \; 1 \; 6 \; 5 \; 3 \; 2 \; 1 \; 6 \mid 5 \; 3 \; 2 \; 1 \; 6 \; 5 \; 3 \; 2 \mid 1 \; — \parallel$$

段

4段

段

段

练 习 曲 二

1 = D 2/4

Line 1:
| 1 5 6 1　2 6 1 2 | 3 1 2 3　5 2 3 5 | 6 3 5 6　i 5 6 i | 2̇ 6 i 2̇　3̇ i 2̇ 3̇ |

| 1 5 6 1　2 6 1 2 | 3 1 2 3　5 2 3 5 | 6 3 5 6　1 5 6 1 | 2 6 1 2　3 1 2 3 |

Line 2:
| 5 2 3 5　6 3 5 6 | i 2̇ 3̇ 5̇　6̇ i 2̇ 3̇ | 5̇ 6̇ i 2̇　3̇ 5̇ 6̇ i | 2̇ 3̇ 5̇ 6̇　i 2̇ 3̇ 5̇ |

| 5 2 3 5　6 3 5 6 | 1 2 3 5　6 1 2 3 | 5 6 1 2　3 5 6 1 | 2 3 5 6　1 2 3 5 |

Line 3:
| 6 1 2 3 5 6 1 2 | 3 5 6 1 2 3 5 6 | 1 2 3 5 6 1 2 3 | 5 2 3 5 6 3 5 6 | 1 5 6 1 2 6 1 2 |

| 6 1 2 3 5 6 1 2 | 3 5 6 1 2 3 5 6 | 1 2 3 5 6 1 2 3 | 5 2 3 5 6 3 5 6 | 1 5 6 1 2 6 1 2 |

Line 4:
| 3 1 2 3 5 2 3 5 | 6 3 5 6 i 5 6 i | 2̇ 6 i 2̇ 3̇ i 2̇ 3̇ | 5̇ 2̇ 3̇ 5̇ 6̇ 3̇ 5̇ 6̇ | i̇ — ‖

| 3 1 2 3 5 2 3 5 | 6 3 5 6 1 5 6 1 | 2 6 1 2 3 1 2 3 | 5 2 3 5 6 3 5 6 | 1 — ‖

练 习 曲 三

1 = D $\frac{2}{4}$

‖: 6 1 2 3 5 6 1 2 | 3 5 2 3 5 6 3 5 | 6 1 5 6 1 2 6 1 | 2 3 1 2 3 5 2 3 | 5 6 3 5 6 i 5 6 |

‖: 6 1 2 3 5 6 1 2 | 3 5 2 3 5 6 3 5 | 6 1 5 6 1 2 6 1 | 2 3 1 2 3 5 2 3 | 5 6 3 5 6 1 5 6 |

‖: i 2 6 1 2 3 1 2 | 3 5 2 3 5 6 3 5 | 6 i 2 3 5 6 i 2 | 3 5 6 i 2 3 5 6 | i 2 3 5 6 i 2 3 |

‖: 1 2 6 1 2 3 1 2 | 3 5 2 3 5 6 3 5 | 6 i 2 3 5 6 1 2 | 3 5 6 1 2 3 5 6 | 1 2 3 5 6 1 2 3 |

‖: 5 6 1 2 3 5 6 1 | 2 3 5 6 1 2 3 5 | 6 1 2 3 5 6 1 2 | 3 5 2 3 5 6 3 5 | 6 1 5 6 1 2 6 1 |

‖: 5 6 1 2 3 5 6 1 | 2 3 5 6 1 2 3 5 | 6 1 2 3 5 6 1 2 | 3 5 2 3 5 6 3 5 | 6 1 5 6 1 2 6 1 |

‖: 2 3 1 2 3 5 2 3 | 5 6 3 5 6 i 5 6 | i 2 6 1 2 3 1 2 | 3 5 2 3 5 6 3 5 | i i — :‖

‖: 2 3 1 2 3 5 2 3 | 5 6 3 5 6 1 5 6 | 1 2 6 1 2 3 1 2 | 3 5 2 3 5 6 3 5 | 1 1 — :‖

练 习 曲 四

1= D $\frac{2}{4}$

$$\| \underline{5\,1\,6\,2}\ \underline{3\,6\,5\,1} \mid \underline{2\,6\,5\,2}\ \underline{3\,1\,6\,3} \mid \underline{5\,2\,1\,5}\ \underline{6\,3\,2\,6} \mid \underline{1\,5\,3\,1}\ \underline{2\,6\,5\,2} \mid \underline{3\,\dot{1}\,6\,3}\ \underline{5\,\dot{2}\,\dot{1}\,5} \mid$$

$$\| \underline{5\,1\,6\,2}\ \underline{3\,6\,5\,1} \mid \underline{2\,6\,5\,2}\ \underline{3\,1\,6\,3} \mid \underline{5\,2\,1\,5}\ \underline{6\,3\,2\,6} \mid \underline{1\,5\,3\,1}\ \underline{2\,6\,5\,2} \mid \underline{3\,1\,6\,3}\ \underline{5\,2\,1\,5} \mid$$

$$\| \underline{6\,\dot{3}\,2\,6}\ \underline{1\,\dot{5}\,3\,\dot{1}} \mid \underline{\dot{2}\,6\,5\,2}\ \underline{3\,\dot{1}\,6\,\dot{3}} \mid \underline{\dot{5}\,\dot{1}\,6\,2}\ \underline{3\,6\,5\,\dot{1}} \mid \underline{\dot{2}\,5\,3\,6}\ \underline{\dot{1}\,3\,\dot{2}\,5} \mid \underline{6\,\dot{2}\,\dot{1}\,3}\ \underline{5\,\dot{1}\,6\,2} \mid$$

$$\| \underline{6\,3\,2\,6}\ \underline{1\,5\,3\,1} \mid \underline{2\,6\,5\,2}\ \underline{3\,1\,6\,3} \mid \underline{5\,1\,6\,2}\ \underline{3\,6\,5\,1} \mid \underline{2\,5\,3\,6}\ \underline{1\,3\,2\,5} \mid \underline{6\,2\,1\,3}\ \underline{5\,1\,6\,2} \mid$$

$$\| \underline{3\,6\,5\,1}\ \underline{2\,5\,3\,6} \mid \underline{1\,3\,2\,5}\ \underline{6\,2\,1\,3} \mid \underline{5\,1\,6\,2}\ \underline{3\,6\,5\,1} \mid \underline{2\,6\,5\,2}\ \underline{3\,1\,6\,3} \mid \underline{5\,2\,1\,5}\ \underline{6\,3\,2\,6} \mid$$

$$\| \underline{3\,6\,5\,1}\ \underline{2\,5\,3\,6} \mid \underline{1\,3\,2\,5}\ \underline{6\,2\,1\,3} \mid \underline{5\,1\,6\,2}\ \underline{3\,6\,5\,1} \mid \underline{2\,6\,5\,2}\ \underline{3\,1\,6\,3} \mid \underline{5\,2\,1\,5}\ \underline{6\,3\,2\,6} \mid$$

$$\| \underline{1\,5\,3\,1}\ \underline{2\,6\,5\,2} \mid \underline{3\,\dot{1}\,6\,3}\ \underline{5\,\dot{2}\,\dot{1}\,5} \mid \underline{6\,\dot{3}\,2\,6}\ \underline{1\,\dot{5}\,3\,\dot{1}} \mid \underline{\dot{2}\,6\,5\,2}\ \underline{3\,\dot{1}\,6\,\dot{3}} \mid \dot{1}\ -\ \|$$

$$\| \underline{1\,5\,3\,1}\ \underline{2\,6\,5\,2} \mid \underline{3\,1\,6\,3}\ \underline{5\,2\,1\,5} \mid \underline{6\,3\,2\,6}\ \underline{1\,5\,3\,1} \mid \underline{2\,6\,5\,2}\ \underline{3\,1\,6\,3} \mid 1\ -\ \|$$

练 习 曲 五

$1= D$ $\frac{2}{4}$

练 习 曲 六

$1= D$ $\frac{2}{4}$

第二十九课
综合练习

<div align="center">兰 花 花</div>

<div align="right">陕北民歌</div>

大海航行靠舵手

1= D 2/4

王双印 曲

历史的天空

1= D 4/4

谷建芬 曲

北 国 之 春

1= D 4/4

[日]远藤实 曲

上　海　滩

顾嘉辉　曲

传统乐曲

旱 天 雷

广东民间乐曲
邱大成 移植

1=D 4/4

紫 竹 调

1=D 2/4

苏南民间乐曲
邱大成 改编

春　苗

林坚　编曲

上　楼

河南筝曲
曹东扶 传谱
曹桂芬、曹桂芳 订谱

1=D 2/4

中板

渔舟唱晚

1=D 4/4

古曲
娄树华 传谱
曹正 订谱

徐缓地

汉宫秋月

山东大板筝曲
张为昭 传谱
何宝泉 整理

演奏提示：

这是一首八板体的山东慢板传统筝曲。乐曲通过特有的揉、吟、滑、按等技法的运用，以缓慢的速度描绘了宫中仕女们的悲惨遭遇，以缠绵凄凉、悲郁哀诉的音调，表现了她们对月思乡的伤感及愤懑的心情。

出 水 莲

中州古曲
罗九香 传谱
何宝泉 整理

演奏提示：

这是一首软套中州古曲，是一首抒怀叙志的乐曲。据钱热储《清乐调谱选》所载，此曲的题解："盖以红莲出水，吟乐之初奏，豪征其艳嫩也。"乐曲虽以出水莲为题，实为套曲前面的引子部分，曲调幽静、高雅，表现了莲花"出污泥而不染"的高尚情操。演奏时请注意乐曲速度的平缓与旋律中的Fa、Si（近与降Si）的多变。

洞庭新歌

<div align="right">
白诚仁 编曲

王昌元、浦琦璋 改编
</div>

（三）有力的快板

0 5 0 5 | 2 0 2 0 | 2 0 2 0 | 2 0 2 0 | 5 0 5 0 | 2 0 2 0 | 3 0 3 0 | 3 0 2 0 |

0 5 0 5 | 0 2 0 2 | 0 2 0 2 | 0 2 0 2 | 0 5 0 5 | 0 2 0 2 | 0 3 0 3 | 0 3 0 2 |

1 0 1 0 | 2 0 1 0 | 6 0 6 0 | 6 0 6 0 | 1 0 6 0 | 6 0 1 0 | 2 0 2 0 | 5 0 5 0 |

0 1 0 1 | 0 2 0 1 | 0 6 0 6 | 0 6 0 6 | 0 1 0 6 | 0 6 0 1 | 0 2 0 2 | 0 5 0 5 |

3 0 3 0 | 2 0 3 0 | 1 0 1 0 | 1 0 1 0 | 2 0 2 0 | 2 0 2 0 | 2 0 2 0 | 6 0 6 0 |

0 3 0 3 | 0 2 0 3 | 0 1 0 1 | 0 1 0 1 | 0 2 0 2 | 0 2 0 2 | 0 2 0 2 | 0 6 0 6 |

5 0 5 0 | 2 0 2 0 | 5 0 5 0 | 5 0 5 0 | 5555 2222 | 5555 5566 |

0 5 0 5 | 0 2 0 2 | 0 5 0 5 | 0 5 0 5 | 2/5 0 | 2/5 0 |

5556 2222 | 2222 2222 | 5555 2222 | 3333 3322 |

2/5 0 | 2/5 0 | 2/5 0 | 2/5 0 |

1111 2211 | 6666 6666 | 1111 6611 | 2222 5555 |

2/5 0 | 3/6 0 | 3/6 0 | 2/5 0 |

突慢

渐慢

（四）如歌的慢板

演奏提示：

1.小快板应弹得活跃而诙谐，乐曲速度不宜过快。

2."扫摇段"的技巧应分段练习，即先练"快拨"（亦有人称"摇指"）等旋律，待熟练之后再做每拍一次的"扫弦"。

春江花月夜

<div align="right">古曲
邱大成 改编</div>

1=A 2/4

高山流水

浙江筝 曲
王巽之 传谱
项斯华 演奏谱

流行乐曲

好人一生平安

雷　蕾　曲
刘佳佳　改编

我爱你中国

1=D 4/4

郑秋枫 曲
刘佳佳 改编

蝴蝶泉边

雷振邦 曲
刘佳佳 改编

1=C $\frac{3}{4}$ $\frac{2}{4}$

唱支山歌给党听

朱践耳 曲
刘佳佳 改编

1=D 2/4

葬 花 吟

王立平 曲
刘佳佳 改编

牧 羊 曲

1=D 2/4 4/4

王立平 曲
刘佳佳 改编

驼 铃

王立平　曲
刘佳佳　改编

走进新时代

印 青 曲
刘佳佳 改编

女 儿 情

许镜清 曲
刘佳佳 改编

1=D $\frac{2}{4}$

望 月

印 青 曲
刘佳佳 改编

1=D 6/8

附　录

指法符号表

序号	符　号	名　称	说　　明
1	⊔ 或 ⌐	托	大指向外弹弦
2	╲	抹	食指向内弹弦
3	⌒	勾	中指向内弹弦
4	∧	打	无名指向内弹弦
5	⊓ 或 ⌐	劈	大指向内弹弦
6	⊔ 或 ⌐	双托	大指向外同时托双弦
7	⊓ 或 ⌐	双劈	大指向内同时劈双弦
8	╲╲	双抹	食指向内同时抹双弦
9	⌢	双勾	中指向内同时勾双弦
10	╲-----	连抹	食指向内连续抹弦
11	⊔----- 或 ⌐-----	连托	大指向外连续托弦
12	⌒-----	连勾	中指向内连续勾弦
13	⌣	剔	中指向外弹弦
14	∨	摘	四指向外弹弦
15	⊔ 或 ⌐	大撮	大指向外托、中指向内勾、同时弹奏两根弦
16	⊿ 或 ⊿	小撮	大指向外托、食指向内抹、同时弹奏两根弦
17	⫽ 或 ⊔ 或 ⩒	摇指	大指快速力度均匀的托劈
18	↗ 或 ↗	上行刮奏	食指或中指由低音到高音连续弹奏数根琴弦
19	↘ 或 ↘	下行刮奏	大指或中指由高音到低音连续弹奏数根琴弦
20	✳	花指	大指快速连托数根琴弦
21	○	泛音	右手弹奏的同时，左手食指轻轻点按泛音点
22	⦚	琶音	单手或双手多指快速相继弹奏
23	╲ ╲	点奏	双手食指快速依次弹奏
24	⌢⊔⊔⊔	扫摇	在悬腕摇指前加入扫弦
25	⋅⊢	轮指	大指、食指、中指、无名指在同一根琴弦上轮换演奏
26	↗	上滑音	右手弹奏后，左手向下按弦，使音由低到高

续表

序号	符 号	名 称	说 明
27	↘	下滑音	左手先向下按弦，右手后弹奏，使音由高到低
28	⌒	定滑音	规定音高的滑音，左手将弦滑到指定的音高
29	⁓	颤音	右手弹弦后，左手上下起伏振动琴弦
30	⁓⁓⁓	持续颤音	连弹数弦，持续作颤音动作
31	∞	回滑音	上滑音与下滑音相结合的奏法
32	⑦⑦	按音	左右手同时按弹，使圈里的小音符所代表的弦位达到音符要求的音高
33	↓	点音	弹弦同时，左手迅速按弦，弹成短暂的下滑音

续表